Painting 03

Getting started

風景水彩畫技法入門

Landscape watercolor painting techniques

作者：陳穎彬

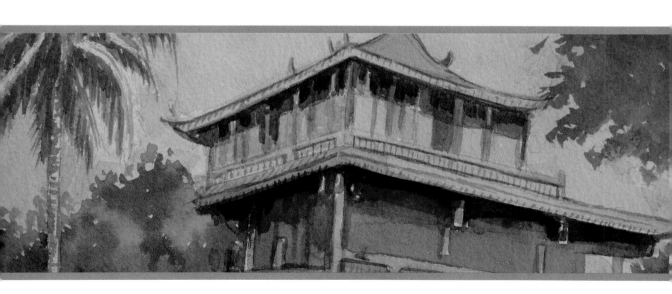

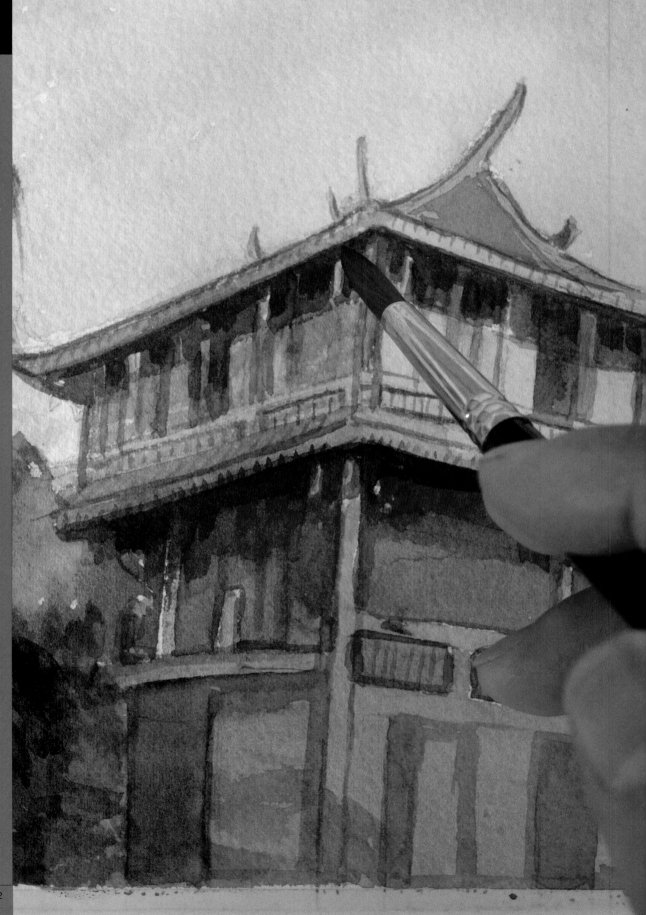

Start

作者序

風景水彩畫的歷史最早可追溯到文藝復興時期，早期的風景水彩紙質是畫在羊皮紙上面，但仍然是以水來調配水溶性顏料來作畫，風景水彩作品也以單色來表現，同時以黑，灰色系來做出不同變化。到了十八世紀至十九世紀，因為對透視學有了突破性的瞭解加上水彩顏料的發明，使得單色風景畫變成了彩色風景畫。也因為彩色風景畫發展出不同技巧，進而使水彩畫成為一門獨立的藝術，同時在藝術上風景水彩也占有一席之地。在風景水彩畫的歷史上以英國發展最為先進，其中歷史不乏一些有名畫家，如英國透納、康斯太勃爾等都在風景水彩佔一席之地。

風景水彩大師們除了對水彩顏色有獨特的表現風格外，他們同時也注重空氣感與光線變化。本書將延續向大師學習的精神，對顏色水分控制、光影掌握等等皆有詳盡說明。

本書特色

第一單元：風景畫的常用材料、常用顏色，解析樹木畫法、風景畫的顏色使用與構圖，如何畫風景等。

第二單元：水彩實例基礎練習：近景、中景、遠景繪畫示範，畫樹木的基本色調、方法等，收錄多項範例。

第三單元：風景水彩畫示範，包含樹幹、鄉村題材、動物，田園風光等等，是風景水彩重要的學習方向。

藉由本書風景水彩畫詳盡介紹，相信讀者跟著步驟學習，必得心順手。

風景水彩畫取景遍及北中南地區，作者將部分作品示範，歸類成書，以利於讀者學習，作者在完成本書之時，感謝協助本書人士及三十多年來曾經對筆者鼓勵與指導，使我在繪畫創作上更進一步，感謝**黃昆輝教授、楊恩生教授、羅慧明教授、尹劍民老師、簡忠威老師、王朝庭校長、李健儀老師、王春敏老師、魏欣榮老師、蕭秀珠老師**，台北文墨軒畫廊、文明軒、明家畫廊、九龍畫廊、台中畢卡索畫廊、台中名品美術社、張暉美術社、時代美術社、**中棉美術社**，已故**劉其偉老師**和**郭進興老師**。

本書在完成之時，特別感謝**薛永年總編輯**一路支持與鼓勵，才有一系列書出版問世，同時感謝美術總監**馬慧琪小姐**，文字編輯**蔡欣容小姐**，本書執行編輯**黃重谷先生**與**陳貴蘭小姐**，同時感謝**林玉英老師，黃玉蓮小姐，周佳君老師，劉曉佩老師，張淑芬小姐，RICH老師**等的鼓勵。本書完成之時仍有疏忽之處，期望美術前輩與同好不吝指教。

陳穎彬

Index
風景水彩畫技法入門
目錄

第三單元 風景示範　　　72

第一單元

Part.1
基礎概論

風景水彩入門材料種類繁多
若能掌握如何畫樹的基礎技法,將能有效學習

市面美術社常可以買到不同種類用具,初學者往往不知如何下手選購,筆者就水彩常見的顏料與工具提供給初學者參考。

風景畫幾乎離不開畫樹,因此畫樹對初學者而言是一種挑戰,如果能瞭解樹木的形狀加以練習,對於風景畫而言,可能就解決一大半問題了。

第一節 基礎風景水彩常用材料

（一）筆類：

畫風景水彩要買什麼材料？「筆類」是最先考慮到的材料之一。好的水彩筆需含水量高並富有彈性，對水彩畫而言，擁有一支適合的筆能令作畫得心應手，且事半工倍。

筆者使用牌子 Van Gogh

通常動物毛（如貍毛）會比尼龍筆繪畫效果好；如果是初學者畫風景，建議購買貍毛筆，繪畫效果較好。一般購買是跳號，比如跳雙號：2、4、6、8、10、12、14、16、20、24 號購買。

「尼龍筆」筆毛彈性佳，吸水性差

（二）水彩筆收納袋：

可插入不同大小的各式水彩筆，便攜且方便收納，避免筆鋒變形掉毛。

（三）水袋或盛水器：

通常因為外出寫生關係，初學者不妨購買一般水袋或伸縮式盛水用具，比較方便。

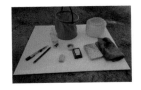

（四）戶外寫生畫架：

一般寫生畫架以鋁製畫架或較輕的木質畫架為主，較為適宜且攜帶方便，有些畫架是油畫、水彩兩用的，而油畫架本身有顏料箱，可以順便攜帶顏料，方便使用。

油畫水彩兩用畫架

（五）畫板：

一般畫板有美術社賣的 4 開畫板，但如果畫 4 開以下，8 開或 16 開的畫板，可以用壓克力代替，可以到壓克力材料行，裁取自己所希望的尺寸。

壓克力大小可到壓克力材料行裁切

第二節 其他準備材料

（一）筆刀：

除了清除畫板（壓克力畫板）顏料外，畫樹枝時，勾出亮點或線可用到。

（二）膠帶：

固定畫紙用，一般以 1 公分或 1.5 公分寬度較適宜。

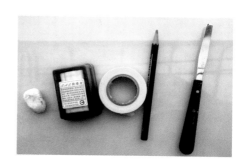

（三）鉛筆、軟橡皮擦

- 鉛筆：初學者建議使用 B 或 2B 鉛筆，筆芯越軟越不容易刮傷紙張。
- 軟橡皮擦：可捏成小塊，利於擦拭。

（四）木頭：

在室內作畫時，木條可墊於畫板下方使畫板有高低差，水朝一個方向流動，不僅利於排水性，較容易控制水分。

（五）抹布與吸水海棉及噴水器：

- 筆沾太多水或者清洗調色盤時可用到抹布或吸水海棉。
- 噴水器：作畫數分鐘後如作品乾掉，可以使用噴水器噴濕，以利重新作畫。

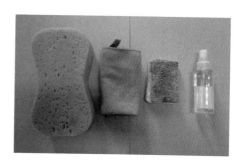

第三節 初學者風景水彩畫常使用顏色

水彩風景畫一般使用顏色大約只有十八色，而這十八色當中可分為：(A) 綠色系、(B) 藍色系、(C) 暖色系、(D) 啡啡色系、(E) 黑色系、(F) 灰色系、(G) 白色系。筆者使用的顏料品牌大部份是「牛頓」，少數是「好賓」。以下是筆者歸類，最常使用的十八種顏色色號與名稱，提供給大家參考：

（A）綠色系：

01 - 139 天藍 Cerulean Blue（風景水彩可歸類在綠色系）
02 - 599 樹綠 Sap Green

（B）藍色系：

03 - 179 鈷藍 Cobalt Blue
04 - 660 群青 Ultramarine
05 - 538 普魯士藍 Prussian Blue

（C）暖色系：

06 - 003 暗紅 Alizarin Crimson
07 - 090 鎘橙 Cadmium Orange
08 - 109 鎘黃 Cadmium Yellow

（D）咖啡色系：

09 - 552 生赭 Raw Sienna
10 - 074 岱赭 Burnt Sienna
11 - 076 焦赭 Burnt Umber
12 - 676 凡戴克棕 Vandyke Brown

（E）黑色系：

13 - 331 象牙黑 Ivory Black

（F）灰色系：

14 - 355 戴維灰（好賓牌）Davy's Grey
15 - 232 輝黃二號（好賓牌）Jaune Brillant
16 - 334 淺亮黃 Jaune Brillant Light
17 - 316 薰衣草（好賓牌）Lavender
18 - 679 銅藍 Verditer Blue

（G）白色廣告顏料：

白色廣告顏料一般使用在小地方，如樹木或人物反光處點亮用。

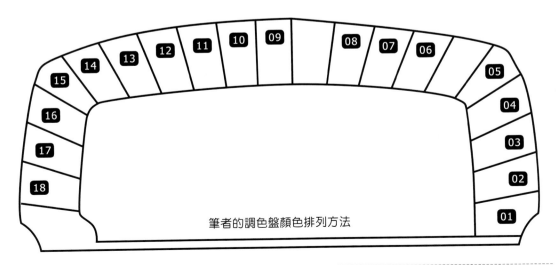

筆者的調色盤顏色排列方法

樹分為兩大部份，樹幹與樹葉

每棵樹木因為種類的不同，樹葉結構也不同，畫樹木葉子的要訣首先是瞭解樹葉生長結構，才能把樹木畫的更為立體。以下是筆者的示範，供讀者參考。

使用顏料：139 天藍、109 鎘黃、660 群青、599 樹綠、676 凡戴克棕

先畫外圍較淺顏色，天藍加鎘黃。

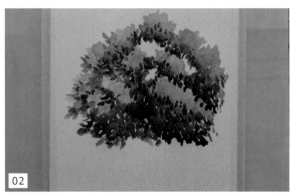

繼上步驟趁未乾前，再畫出第二層，天藍加群青加樹綠。

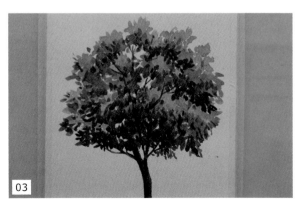

再繼上步驟前未乾畫出結構第三層，天藍加群青加樹綠加凡戴克棕，並畫上樹幹，作品完成。

第五節 如何畫樹 —— 先觀察樹的形狀

畫風景畫幾乎離不開畫樹，但樹木的形狀千奇百怪，因此畫樹對初學者而言是一種挑戰，但如果瞭解的樹木形狀加以練習，對於風景畫而言可能就解決一大半問題了，以下是筆者示範並整理不同樹形狀。

使用顏料：109 鎘黃、139 天藍、179 鈷藍、076 焦赭、660 群青、676 凡戴克棕、074 岱赭

（一）單棵樹木畫法

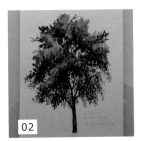

1. 畫出樹素描形狀，樹葉結構分為 4 大部份
2. 第一層顏色：鎘黃加天藍
 第二層顏色：鎘黃加天藍加鈷藍
 第三層顏色：鎘黃加天藍加鈷藍加焦赭

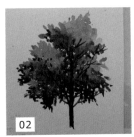

1. 畫出樹素描形狀，樹葉結構分為 3 大部份
2. 第一層顏色：鎘黃加天藍
 第二層顏色：鎘黃加天藍加鈷藍
 第三層顏色：鎘黃加天藍加鈷藍加焦赭

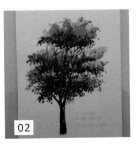

1. 畫出樹素描形狀，樹葉結構分為 3 大部份
2. 第一層顏色：鎘黃加天藍
 第二層顏色：鎘黃加天藍加鈷藍
 第三層顏色：鎘黃加天藍加鈷藍多一點

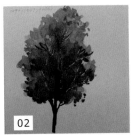

1. 畫出樹素描形狀，樹葉的結構尖的橢圓形
2. 第一層顏色：鎘黃加天藍加鈷藍少一點
 第二層顏色：鎘黃加天藍加鈷藍多一點
 第三層顏色：鎘黃加天藍加鈷藍加群青

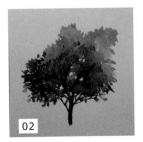

1. 畫出樹素描形狀，樹葉結構分為 3 大部份
2. 第一層顏色：鎘黃加天藍
 第二層顏色：鎘黃加天藍加鈷藍
 第三層顏色：鎘黃加天藍加鈷藍加焦赭

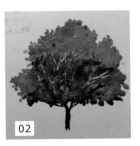

1. 畫出樹素描形狀，樹葉的結構尖的扇形
2. 第一層顏色：鎘黃加天藍加鈷藍少一點
 第二層顏色：鎘黃加天藍加鈷藍多一點
 第三層顏色：鎘黃加天藍加鈷藍加群青

 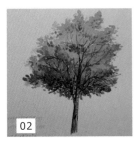

1. 畫出樹素描形狀，樹葉的結構不規則扇形
2. 第一層顏色：鎘黃加天藍加鈷藍少一點
 第二層顏色：鎘黃加天藍加鈷藍多一點
 第三層顏色：鎘黃加天藍加鈷藍加群青

 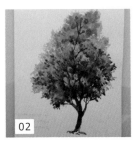

1. 畫出樹素描形狀，樹葉結構分為 3 大部份
2. 第一層顏色：鎘黃加天藍
 第二層顏色：鎘黃加天藍加鈷藍
 第三層顏色：鎘黃加天藍加鈷藍加焦赭

 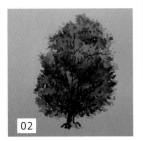

1. 畫出樹素描形狀，樹葉的結構像橢圓形
2. 第一層顏色：鎘黃加天藍加鈷藍少一點
 第二層顏色：鎘黃加天藍加鈷藍多一點
 第三層顏色：鎘黃加天藍加鈷藍加焦赭

 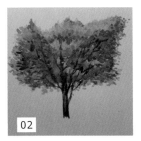

1. 畫出樹素描形狀，樹葉結構分為 3 大部份
2. 第一層顏色：鎘黃加天藍加鈷藍少一點
 第二層顏色：鎘黃加天藍加鈷藍多一點
 第三層顏色：鎘黃加天藍加鈷藍加焦赭

 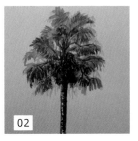

1. 畫出樹素描形狀，樹葉的結構像放射狀
2. 第一層顏色：鎘黃加天藍加鈷藍少一點
 第二層顏色：鎘黃加天藍加鈷藍多一點
 第三層顏色：鎘黃加天藍加鈷藍加凡戴克棕

 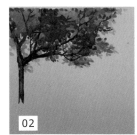

1. 畫出樹素描形狀
2. 第一層顏色：鎘黃加天藍加鈷藍少一點
 第二層顏色：鎘黃加天藍加鈷藍多一點
 第三層顏色：鎘黃加天藍加鈷藍加群青

 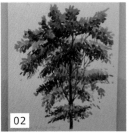

1. 畫出樹素描形狀，樹葉結構分為 4 大部份
2. 第一層顏色：鎘黃加天藍
 第二層顏色：鎘黃加天藍加鈷藍
 第三層顏色：鎘黃加天藍加鈷藍加焦赭

 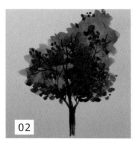

1. 畫出樹素描形狀，樹葉的結構像不對稱扇形
2. 第一層顏色：鎘黃加天藍加鈷藍少一點
 第二層顏色：鎘黃加天藍加鈷藍多一點
 第三層顏色：鎘黃加天藍加鈷藍加群青

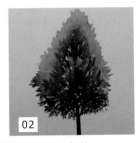

1. 畫出樹素描形狀，樹葉的結構分為 3 部份
2. 第一層顏色：鎘黃加天藍加鈷藍少一點
 第二層顏色：鎘黃加天藍加鈷藍多一點
 第三層顏色：鎘黃加天藍加鈷藍加群青

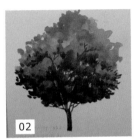

1. 畫出樹素描形狀，樹葉的結構分為 3 部份
2. 第一層顏色：鎘黃加天藍加鈷藍少一點
 第二層顏色：鎘黃加天藍加鈷藍多一點
 第三層顏色：鎘黃加天藍加鈷藍加凡戴克棕

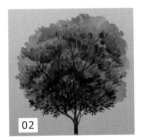

1. 畫出樹木形狀，樹葉像扇形分為 4 部份
2. 第一層顏色：鎘黃加天藍加鈷藍少一點
 第二層顏色：鎘黃加天藍加鈷藍多一點
 第三層顏色：鎘黃加天藍加鈷藍加岱赭

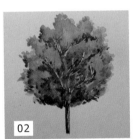

1. 畫出樹素描形狀，樹葉的結構像不規則扇形
2. 第一層顏色：鎘黃加天藍加鈷藍少一點
 第二層顏色：鎘黃加天藍加鈷藍多一點
 第三層顏色：鎘黃加天藍加鈷藍加岱赭

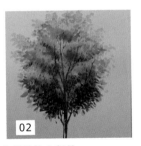

1. 畫出樹木形狀，樹葉的結構分為 3 部份
2. 第一層顏色：鎘黃加天藍加鈷藍少一點
 第二層顏色：鎘黃加天藍加鈷藍多一點
 第三層顏色：鎘黃加天藍加鈷藍加凡戴克棕

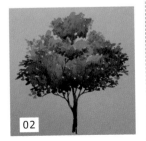

1. 畫出樹素描形狀，樹葉的結構分為 4 部份
2. 第一層顏色：鎘黃加天藍
 第二層顏色：鎘黃加天藍加鈷藍少一點
 第三層顏色：鎘黃加天藍加鈷藍多一點

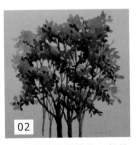

1. 畫出樹木形狀，多棵樹排列，樹葉結構分為 3 部份
2. 第一層顏色：鎘黃加天藍
 第二層顏色：鎘黃加天藍加鈷藍少一點
 第三層顏色：鎘黃加天藍加鈷藍加焦赭

（二）多棵樹木畫法

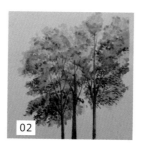

1. 畫出樹木形狀，多棵樹高低排列
2. 第一層顏色：鎘黃加天藍加鈷藍少一點
 第二層顏色：鎘黃加天藍加鈷藍多一點
 第三層顏色：鎘黃加天藍加鈷藍加焦赭

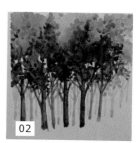

1. 畫出多棵樹木，樹林形狀
2. 第一層顏色：鎘黃加生赭
 第二層顏色：鎘黃加生赭加岱赭
 第三層顏色：鎘黃加生赭加岱赭加凡戴克棕

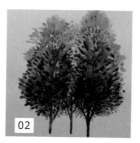

1. 畫出兩棵樹木形狀，三棵樹木排列
2. 第一層顏色：鎘黃加天藍加鈷藍少一點
 第二層顏色：鎘黃加天藍加鈷藍多一點
 第三層顏色：鎘黃加天藍加鈷藍加焦赭

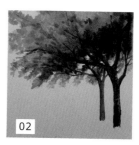

1. 畫出兩棵樹木形狀
2. 第一層顏色：鎘黃加天藍加鈷藍少一點
 第二層顏色：鎘黃加天藍加鈷藍多一點
 第三層顏色：鎘黃加天藍加鈷藍加焦赭

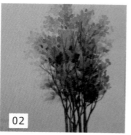

1. 畫出多棵樹木形狀，多棵樹木排列
2. 第一層顏色：鎘黃加天藍
 第二層顏色：鎘黃加天藍加鈷藍少一點
 第三層顏色：鎘黃加天藍加鈷藍加焦赭

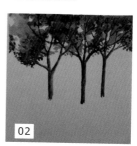

1. 畫出三棵樹木形狀
2. 第一層顏色：鎘橙加鎘黃
 第二層顏色：鎘橙加鎘黃加天藍
 第三層顏色：鎘橙加鎘黃加天藍加鈷藍

第六節 如何畫出不同的樹木色調

初學者在畫風景寫生時，如果仔細觀察樹時一定會發現，有些樹木會隨著不同季節變化而產生樹木有不同色調，這時候如何使用顏色來畫出表達季節變化感覺呢？筆者就示範幾種不同色調，代表著不同季節變化。

使用顏料：109 鎘黃、139 天藍、179 鈷藍、599 樹綠、660 群青、090 鎘橙、003 暗紅、074 岱赭、076 焦赭、355 戴維灰（好賓牌）、316 薰衣草（好賓牌）、676 凡戴克棕

春天感覺

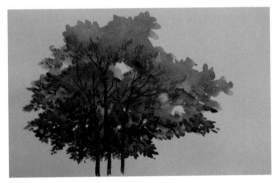

第一層：鎘黃加天藍（最亮）
第二層：鎘黃加天藍加鈷藍（中間調）
第三層：天藍加樹綠加鈷藍加群青

秋天感覺

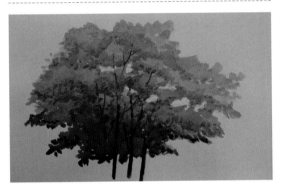

第一層：鎘黃
第二層：鎘黃加鎘橙加暗紅
第三層：鎘黃加鎘橙加岱赭加焦赭

夏天感覺

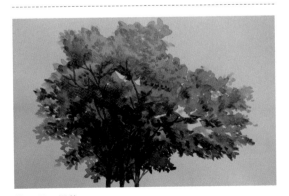

第一層：鎘黃
第二層：鎘黃加天藍加鈷藍
第三層：鎘黃加天藍加鈷藍多一點

冬天感覺

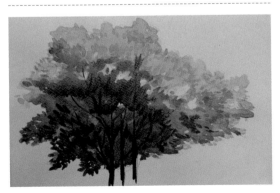

第一層：戴維灰加薰衣草色
第二層：戴維灰加薰衣草加焦赭
第三層：戴維灰加薰衣草加焦赭加凡戴克棕

第七節 風景水彩畫中如何畫人物

風景畫中缺少不了人物的點綴，在某些題材中，人物確實有畫龍點睛之效，能讓整張畫生動不少，而水彩人物畫一般而言畫的不能太死板，人物在水彩風景畫中是縮小幾百倍，不可能畫的太仔細，大略要掌握幾個原則：

（一）注意人物的比例：

人物的比例一般外國人約 7.5 頭身，東方人約為 7 或 6.5 頭身。以下是作者示範人物遠近比例：

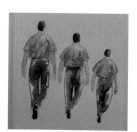

1. 人物水彩畫背面：
 背面人物畫由近而遠，由大而小的比，這樣才符合走路遠近的感覺。
2. 人物水彩畫正面：
 人物水彩畫正面由近而遠，每一個人物縮小大約是一個頭的比例，這樣才符合正面走路透視感覺。

（二）如何畫人物畫的顏色：

畫人物必需掌握幾個原則：

1. 人物畫必需要有光線感覺，不可塗滿。
2. 一開始不要顏色太深，先畫淡一點，再加深，較有層次感。
3. 上半身一般比較淺色（明顯較亮），而下半身一般較暗（明顯較暗），這樣水彩人物畫看起來比較立體穩重。以下是人物畫的示範。

（三）水彩人物繪畫步驟：

使用顏料：538 普魯士藍、074 岱赭、232 輝黃二號（好賓牌）、334 淺亮黃、076 焦赭、676 凡戴克棕

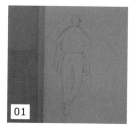

01

先用鉛筆構圖

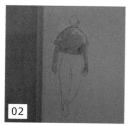

02

普魯士藍加岱赭淡淡畫出上衣顏色，並留出亮部，不要塗滿，以輝黃二號加淺亮黃畫出手部

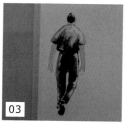

03

普魯士藍加岱赭加凡戴克棕畫較深褲子的顏色

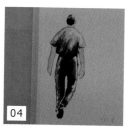

04

普魯士藍加焦赭加凡戴克棕加深畫出褲子暗部

（四）各式人物畫的姿勢練習：

人物畫正面側、側面，背面，站立、走路、挑東西、提東西，或坐著休息都是練習對像。

第八節 風景水彩畫如何構圖

風景水彩因地構圖種類大致可分幾種；描繪者如何取捨現實風景中場景，讓畫面保持平衡、和諧的美感，本書作者提供幾種常見構圖方法，讀者可以參考並加以應用：

（一）俯瞰式構圖：

一般是常用於由上往下或由下往上看的構圖，如作者所描繪在大海或江河中的船是由上往下看的構圖，這構圖特點是物體上面面積，大於側面面積。

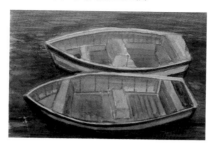

（二）重心偏左或偏右構圖：

1. 左圖構圖偏左，以海岸岩石為左邊重心，右邊則是遠景的遠山，遠景需畫的比較模糊。
2. 另外一張構圖則是湖岸右邊兩棵樹為重心偏右構圖，畫的較清楚，而左邊遠山則是畫的較模糊些。

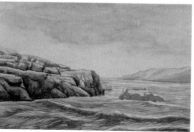 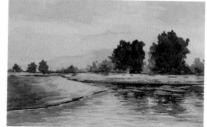

（三）S 形構圖與反 S 形構圖：

圖中左圖是以 S 形構圖，由遠山、房子、樹到前景河岸構成一張 S 形構圖，而右圖畫則是以反 S 形構圖，也是遠山、房子、樹至前景河岸呈反 S 構圖。

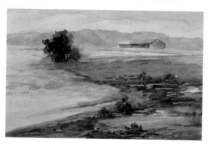 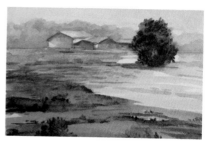

（四）放射式構圖：

放射式構圖就是以圖為中心向外做放射狀構圖，圖中的荷花池就是一例，荷花由中心往外做放射狀構圖，但荷花葉是有變化的放射式排列。

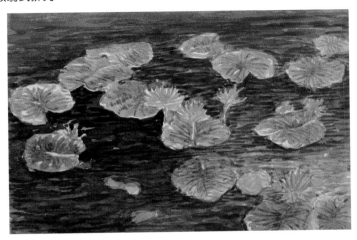

（五）垂直式構圖：

以船桿為主，與岸邊直線做成垂直的構圖。將船與海岸做垂直狀，船桿旁的斜繩則是若有若無的產生平衡作用。

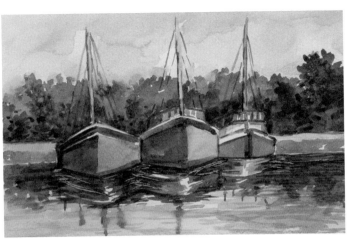

第九節 風景水彩畫顏色的使用方法

一般來說水彩風景畫整體用色大致會是同色系，例如暖色系、寒色系或者寒暖同色系對比於同一張畫面。無論哪一種顏色的畫面，只要繪者搭配得宜，使畫面生動有趣，就會是一幅和諧的作品。

（一）遠景與近景對比色搭配：

遠景是藍色調山脈，而近景則是以黃色系對比色為主的一幅畫。

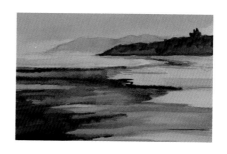

（二）寒暖同一色系對比：

遠景是寒色系的藍色遠山，中景是黃色暖色系對比色，近景則以咖啡色系搭配。

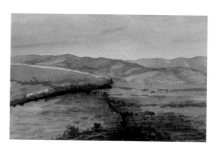

（三）藍紫色為主調同一色系：

整體以藍紫為主，運用紅紫色系繪製中間房屋，整體更加和諧，且能凸顯中心物體。

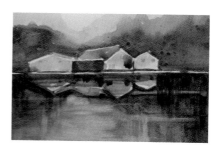

（四）暖色系為主：

畫出黃昏景色的一幅畫，整體以紅色為主，加一點黃色、凡戴克棕繪製單一暖色柔和色調的作品。

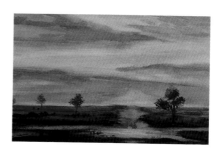

第十節 風景水彩畫如何畫倒影

在風景水彩畫中常會遇到湖中倒影景色，倒影就是「上下相反」，其實如果瞭解到這點，畫倒影就不難。以下兩張圖是筆者示範的倒影例子，這兩張倒影畫的構圖與色彩，使用特點是：

1. 上下相反：水中反射的影像，是「景物上下相反」。

2. 先畫上半部景色，再畫下半部景色。水彩繪製的規律是由淺到深。
 上面的畫，山水使用薰衣草（好賓牌）加天藍繪製，而倒影的山景則選用鈷藍加樹綠，使山的顏色更深。下面的畫，樹以群青加天藍畫出，倒影則再加凡戴克棕或焦赭，使顏色更深。

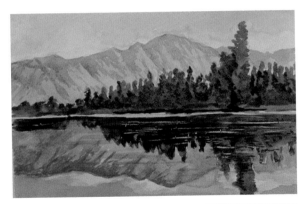

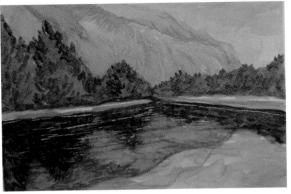

3. 畫倒影有時需要用筆刀刮出白線，或用廣告顏料畫出白線，使畫面更生動，水面具立體感。

第二單元

Part.2
風景技法步驟教學

風景水彩的入門技法種類繁多
掌握不同的技法便能輕鬆繪製風景水彩

如何取景、如何掌握色調、如何畫背景、如何畫陰影等，看似簡單的問題
卻是初學者最容易遭遇的瓶頸問題，本單元將逐一為您解答

筆者示範 41 例常用技法，以利讀者學習，並有效練習風景水彩

第一節 如何畫風景畫近、中、遠景

風景畫中一般可分為近景、中景、遠景，這三種景：

1. 離繪者最遠的是遠景，所畫景物比較小。
2. 中景又比遠景更近一些，畫物體時更大一點。
3. 近景（又稱前景）是畫出物體細節。一般風景畫近景強調物體或景物細節部份，例如一棵樹樹幹、幾朵花、一間房子的特寫。當景愈近，描繪時愈要注重細節描繪；因此顏色與質感的表現，比起遠景與中景來的更為重要。

風景範例：

1. 遠景圖裡也可分為遠、中、近景。

2. 中景圖則是建築物主題為主，背景為輔。

 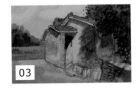

3. 近景圖則是完全強調房子的主體，因此房子陰影深淺變化非常重要，並且層次分明。

第二節 如何畫樹的常見基本色調

樹的顏色有好幾種，首先介紹常見的「四種色調」：

這四種色調經由不斷練習，顏料配比多寡、水量多寡，可以產生多種色彩，再透過這四種色調的組合變化，又可產生更多層次的綠。以下是四種常見基本色調：

1. 偏黃綠色調的樹：
 這種常見的樹，是以 139 天藍加 179 鈷藍加 109 鎘黃繪製，是初學者最基本的畫樹色調之一。

2. 偏藍綠色調的樹：
 這色調的樹也是常見基本色調樹之一，以 139 天藍加 179 鈷藍加 599 樹綠加一點 552 生赭加一點 074 岱赭，畫出的樹。

3. 偏深綠色調的樹：
 這色調的樹感覺較暗色，以 074 岱赭與 076 焦赭加 676 凡戴克棕加 179 鈷藍畫成。

4. 偏咖啡綠帶一點黃色調的樹：
 這種樹偏屬暗色，但又帶些許的黃，也是一種常見樹，這種樹的色調是 139 天藍加 599 樹綠加 179 鈷藍加 552 生赭加 074 岱赭加 076 焦赭加 676 凡戴克棕畫出。

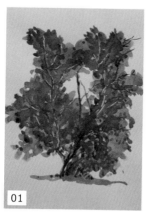
01

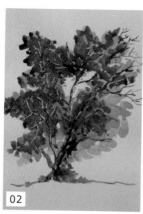
02

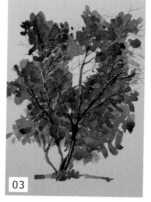
03

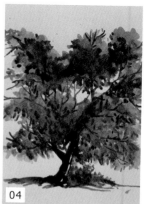
04

第三節 如何畫出水彩寫意的背景

水彩寫意，顧名思義乃是透過水彩渲染顏色溶合，造成水彩色彩與色彩之間另一種意想不到的效果。插畫當中常常用到這種技法，或者當人們欲凸顯某一主題時，背景也可以用此種方式表現。

玫瑰花背景寫意畫法：
　　玫瑰花顏色是以 003 暗紅色加 109 鎘黃畫出。寫意背景以大量水，混合顏色 676 凡戴克棕加 109 鎘黃加 003 暗紅畫出。畫面背景右邊是大量水，混合顏色 139 天藍加 676 凡戴克棕淡淡畫出。將整體背景溶為一體。

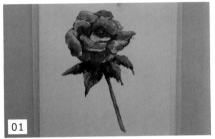

1. 荷花背景寫意畫法：
　　荷花顏色由 090 鎘橙加 003 暗紅畫出，背景則以 599 樹綠加 090 鎘橙加 109 鎘黃繪製。這幅畫最大特點是背景與主題有些許對比，卻又奇妙的有一種融合感。

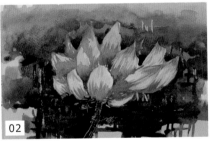

2. 向日葵背景寫意畫法：
 (1) 109 鎘黃與 076 焦赭畫出。
 (2) 背景以黃色系 090 鎘橙加 599 樹綠加 076 焦赭畫出。背景寫意，同樣可以凸顯向日葵主題。

3. 鷹背景寫意畫法：
 老鷹用 552 生赭、074 岱赭、076 焦赭、676 凡戴克棕繪製，背景同樣用四種顏色調合，淡淡畫出。

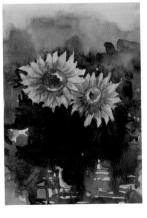
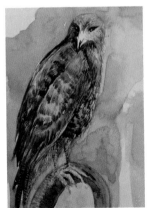

第四節 如何畫出直式構圖或橫式構圖

1. 直式構圖：
 這幅畫是直式構圖。配合紙張長度把建築物接長，令畫面更為協調。
 （使用顏色：139 天藍、599 樹綠、074 岱赭、076 焦赭）

01

鉛筆畫出輪廓線

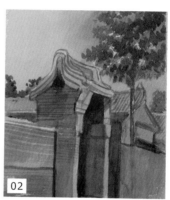

02

作品完成

2. 橫式構圖：
 這也是最常見的構圖，建築物構圖最大特點就是將景物左右配合紙張拉長。
 （使用顏色：074 岱赭、076 焦赭、139 天藍、599 樹綠、676 凡戴克棕）

01

鉛筆畫出輪廓線，用天藍畫出天空

02

天藍加樹綠畫出樹木

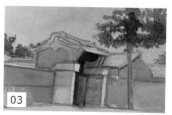

03

作品完成

第五節 初學者如何畫海邊和雲

先用鉛筆畫出雲的整體感：

海邊的雲一般層次明顯，明暗分明，初學者不妨可以先用鉛筆畫出雲的明暗，繪製時一朵一朵用素描畫出明暗，以下是筆者示範：

- 首先是先用鉛筆構圖。
- 使用顏色 139 天藍、679 銅藍加 316 薰衣草（好賓牌）畫出，畫出雲的顏色。
- 海面則是以 139 天藍加 316 薰衣草（好賓牌）畫出。
- 岸邊礁石的顏色則是以 179 鈷藍加 139 天藍畫出。

範例（一）

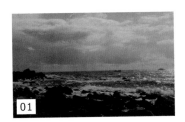

實景照片

先用鉛筆構圖所需明暗

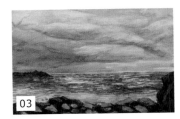

作品完成

範例（二）

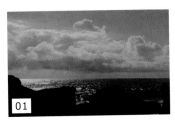

實景照片

先用鉛筆畫出雲的明暗

作品完成

第六節 初學者學習如何觀察與描繪不同色調的樹

本書示範樹的兩個不同角度：

同一棵樹（或者光凸、無葉樹幹）不同角度就會有不同造型，不同的造型對學習繪畫或寫生的愛好者而言，就有不同趣味。觀察與描繪是繪畫的基礎，建議初學者先從無葉樹幹開始。

以下是筆者示範一棵樹：

範例（一）：樹幹顏色是 074 岱赭加 076 焦赭加 316 薰衣草（好賓牌）畫出。

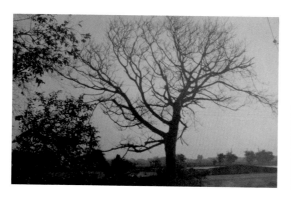 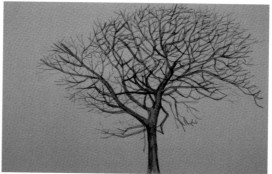

範例（二）：以 552 生赭加 074 岱赭 076 焦赭畫出。

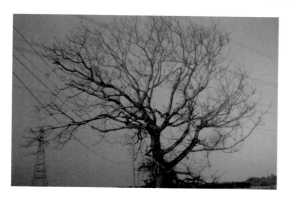 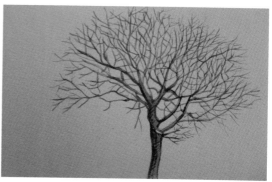

第七節 如何畫房子與陰影

畫房子要畫出「立體感」，除了要做出明暗外，最重要的就是「適當留白」，留白的意思便是不要「全部塗滿」，全部塗滿，建築物會顯得呆板、不透氣，簡單歸納兩點畫房子重點注意：

1.　留出房子亮部。
2.　分出房子亮部、次亮部、最暗部。最亮部的顏色使用淡色畫出即可；最暗部顏色要以最深畫出，勾勒出最淺與最暗，房子才能顯得立體。

範例（一）：淡黃色的房子色調，筆者特意把白色房屋留白，不全部塗色，房子表面具深淺濃淡變化，更顯立體。

房子使用顏色 552 生赭色，草地使用顏色 109 鎘黃加 599 樹綠，背景樹使用顏色 179 鈷藍加 660 群青加 139 天藍

範例（二）：帶橘灰色調的屋頂，屋簷特意留下小部份白色，主建築同樣留下部份白色，地面則畫出深淺顏色，令地面與房子同樣具備層次感。

中間及前面屋頂的使用顏色 090 鎘橙加 074 岱赭加 076 焦赭，後面屋頂使用顏色 074 岱赭 090 鎘橙，屋子使用顏色 552 生赭加 676 凡戴克棕加 090 鎘橙畫出深淺。

01

樹的描繪過程

先畫輪廓，再淺色至中間色調
最後畫暗色調

使用顏料： 109 鎘黃、599 樹綠、139 天藍、179 鈷藍、676 凡戴克棕、660 群青、
076 焦赭

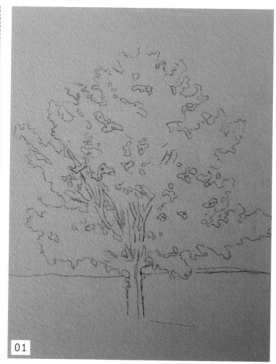

第一層：先畫鎘黃加樹綠底色

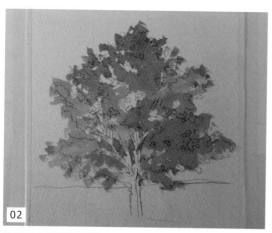

第二層：樹綠加天藍

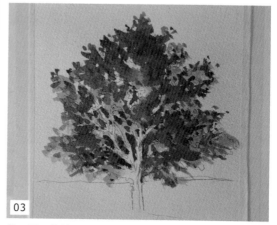

第三層：鈷藍加凡戴克棕加群青加焦赭

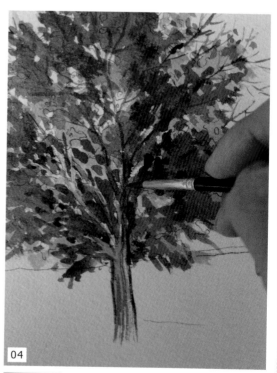

作品完成 第四層樹幹：凡戴克棕加樹綠加群青

02

風景技法 ——————— 繪畫步驟

樹畫法 底色與暗色樹顏色差異小

使用顏料： 599 樹綠、552 生赭、139 天藍、179 鈷藍

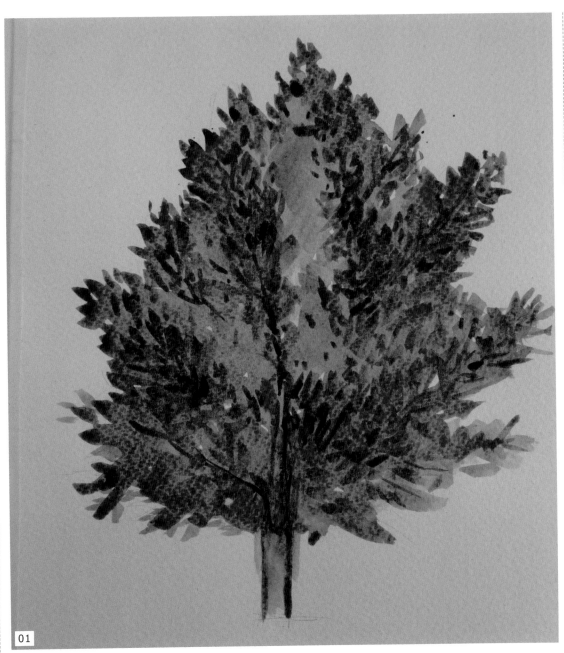

01

作品完成 第一層：樹綠加生赭
第二層：樹綠加天藍
第三層：樹綠加天藍加鈷藍完成

樹畫法 底色與樹顏色反差大

使用顏料： 599 樹綠、109 鎘黃、179 鈷藍、676 凡戴克棕

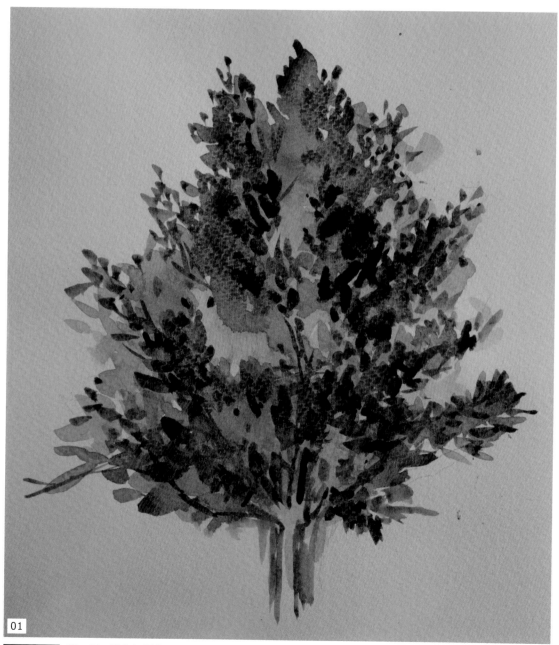

01

作品完成　第一層：樹綠加鎘黃
　　　　　　第二層：樹綠加鈷藍
　　　　　　第三層：樹綠加鈷藍加凡戴克棕

04

風景技法 ——————— 繪畫步驟

樹的畫法 三棵樹樹幹大小有變化

使用顏料： 599 樹綠、109 鎘黃、139 天藍、179 鈷藍、660 群青、676 凡戴克棕、
076 焦赭

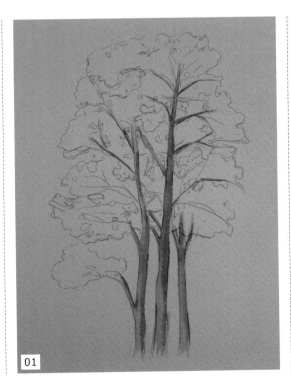

第一層：凡戴克棕加焦赭淺淺繪製樹幹，樹綠加鎘黃染色

第四層：未乾前加群青

第二層：樹綠加天藍

第三層：樹綠加鈷藍再加群青

作品完成 第五層：凡戴克棕加焦赭

風景技法 ──────── 繪畫步驟

樹的畫法 畫樹叢要有大小變化

使用顏料： 599 樹綠、109 鎘黃、179 鈷藍、139 天藍、676 凡戴克棕、660 群青

01

鉛筆畫出輪廓

04

樹綠加天藍

02

樹綠加鎘黃加鈷藍

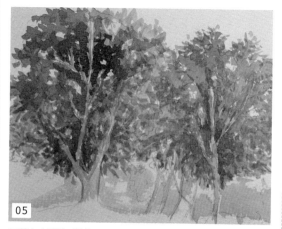

05

天藍加鈷藍加樹綠

03

樹綠加鎘黃

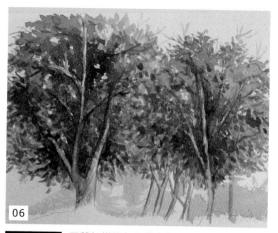

06

作品完成 天藍加樹綠加凡戴克棕加群青

06

風景技法 ———————— 繪畫步驟

樹畫法
善用刮刀
刮出樹幹、樹枝亮部

使用顏料：676 凡戴克棕、316 薰衣草（好賓牌）、322 靛青、109 鎘黃、660 群青、139 天藍

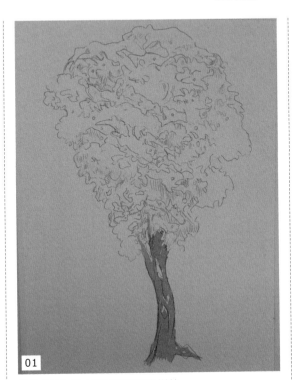

01 凡戴克棕加薰衣草加靛青畫出樹幹

04 凡戴克棕加群青加樹綠

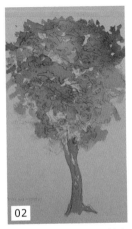

02 凡戴克棕加薰衣草加靛青加鎘黃

03 凡戴克棕加群青加天藍加樹綠

作品完成 刮刀畫出樹枝

風景技法 ———————— 繪畫步驟

樹畫法 先畫淺，再畫深

使用顏料： 599 樹綠、179 鈷藍、316 薰衣草（好賓牌）、660 群青、074 岱赭、676 凡戴克棕

01

畫樹輪廓

02

樹綠加鈷藍加薰衣草

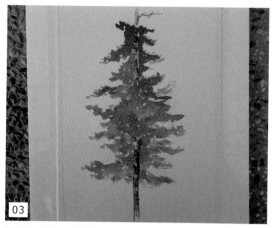

03

樹綠加群青加鈷藍加岱赭

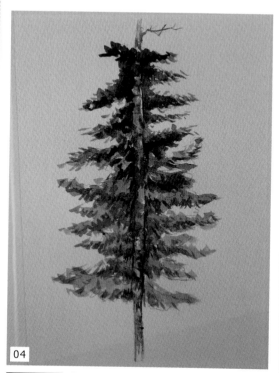

04

作品完成 樹綠加群青加凡戴克棕

08

風景技法 ──────── 繪畫步驟

樹畫法 樹幹彎曲有變化

使用顏料： 076 焦赭、599 樹綠、676 凡戴克棕、109 鎘黃、074 岱赭、
316 薰衣草（好賓牌）、179 鈷藍

01
畫樹輪廓

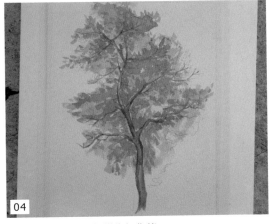

04
凡戴克棕加薰衣草加樹綠加焦赭

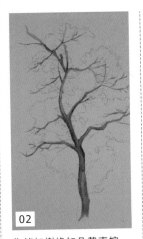

02
焦赭加樹綠加凡戴克棕

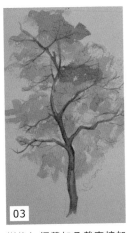

03
樹綠加鎘黃加凡戴克棕加岱赭

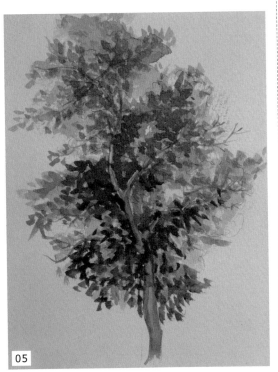

作品完成 樹綠加凡戴克棕加鈷藍畫出最暗樹葉，作品完成

風景技法 ———————— 繪畫步驟

樹幹結構

使用顏料： 676 凡戴克棕、679 銅藍

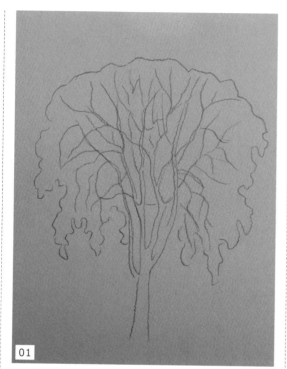

01 畫出樹木輪廓

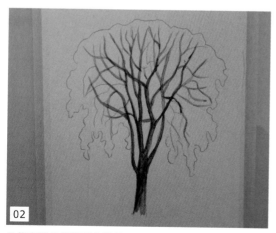

02 凡戴克棕加銅藍畫出樹幹

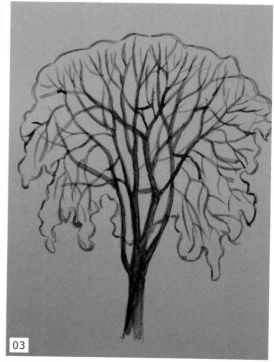

03 **作品完成** 同步驟 2 顏色畫出樹枝

10 風景技法 ──────── 繪畫步驟
樹幹結構

使用顏料： 676 凡戴克棕、679 銅藍

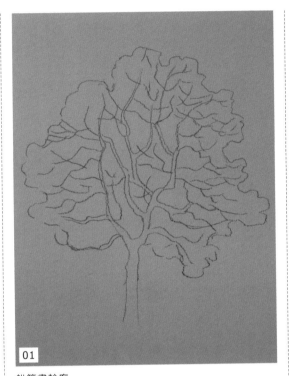

01

鉛筆畫輪廓

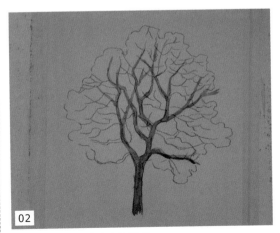

02

凡戴克棕加銅藍畫出中間骨幹

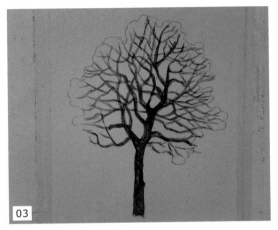

03

同步驟 2 顏色再畫出樹枝

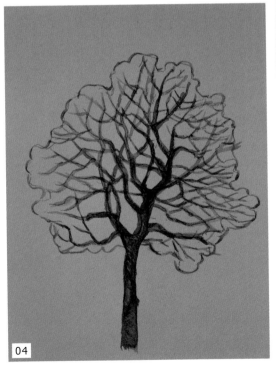

作品完成 作品完成

風景技法 —————— 繪畫步驟

樹幹繪畫過程

先畫輪廓
畫淺色，再畫深色

使用顏料：676 凡戴克棕、316 薰衣草（好賓牌）、076 焦赭

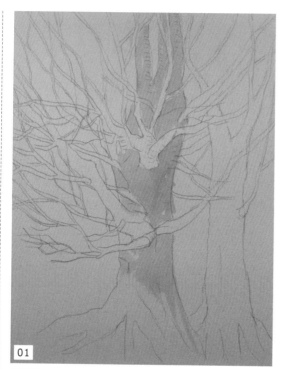

01

畫輪廓，凡戴克棕加薰衣草加焦赭畫底色

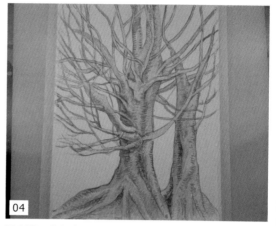

04

同步驟 3 顏色畫樹幹

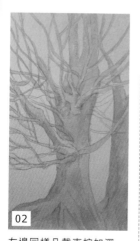

02

左邊同樣凡戴克棕加深

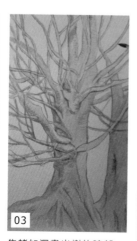

03

焦赭加深畫出樹的暗部

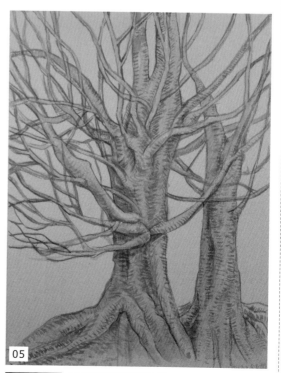

05

作品完成 以凡戴克棕加深完成

12 樹幹畫法

風景技法 ———————— 繪畫步驟

使用顏料： 139 天藍、179 鈷藍、074 岱赭、076 焦赭

樹幹也有光線陰影

01 畫樹幹，樹木不同遠近及角度不同，畫出來的樹質感表現也不同，愈近樹幹，描繪愈仔細

02 天藍加鈷藍加岱赭加焦赭畫樹幹

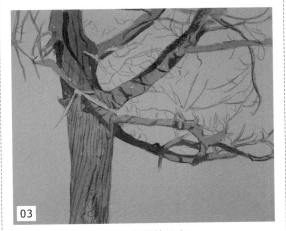

03 同步驟 2 顏色再加焦赭，使樹幹更暗

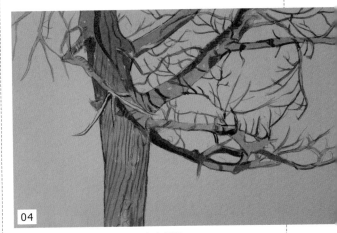

04

作品完成 同步驟 3 顏色畫出樹枝

13 兩棵樹的畫法

使用顏料：599 樹綠、660 群青、676 凡戴克棕、
179 鈷藍、139 天藍、003 暗紅、552 生赭

兩棵樹的結構大小不要畫一樣

01 先畫兩棵樹鉛筆稿子

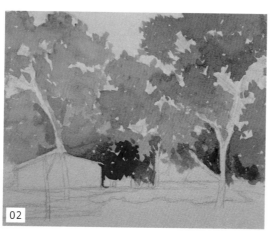

02 以樹綠淡淡畫出底色

03 以樹綠加天藍畫出樹葉較暗部份

04 凡戴克棕加群青畫出樹幹，記得留白

05 再以鈷藍加樹綠再畫出樹葉更暗部份

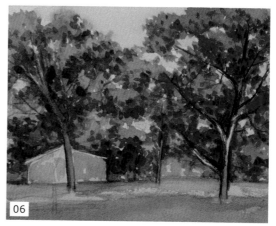

06 以生赭畫出地面，暗紅加天藍畫出房屋，記得留白

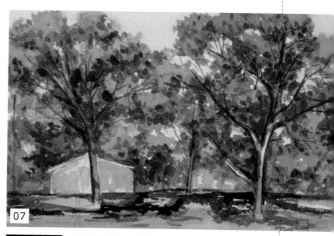

07 **作品完成** 以凡戴克棕加樹綠畫出陰影，作品完成

14

風景技法 ——————— 繪畫步驟

樹畫法
暗色系畫法
以棕色系和綠色系和藍色系畫出

使用顏料：552 生赭、074 岱赭、599 樹綠、139 天藍、660 群青、676 凡戴克棕

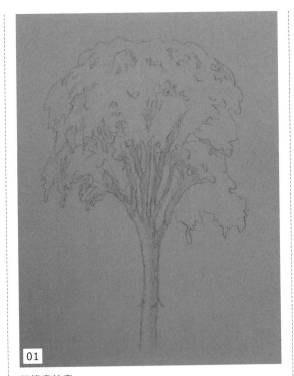

01 鉛筆畫輪廓

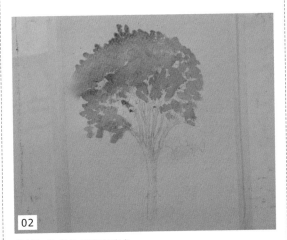

02 岱赭加生赭加樹綠畫底色

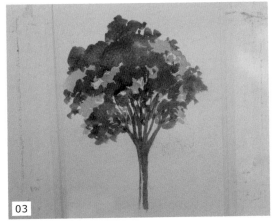

03 焦赭加樹綠畫出樹幹

作品完成 凡戴克棕加樹綠加天藍中間暗部，凡戴克棕加群青加樹綠畫出最暗部

01

鉛筆畫出

02

群青加樹綠加生赭淡淡畫出底

03

繼續打濕

04

作品完成 群青加凡戴克棕加樹綠畫出樹，岱赭加焦赭加群青畫出屋子，屋子留白產生空間感

16

風景技法 ———————— 繪畫步驟

岸邊船 注意畫出船遠近

使用顏料： 003 暗紅、139 天藍、076 焦赭、676 凡戴克棕

01

鉛筆畫出輪廓

02

暗紅加天藍畫出船底色

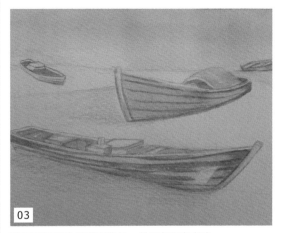

03

暗紅加天藍淡淡畫出背景，並且加深船顏色

04

暗紅加天藍加焦赭畫出船陰影

05

暗紅加天藍加焦赭再畫出沙灘顏色

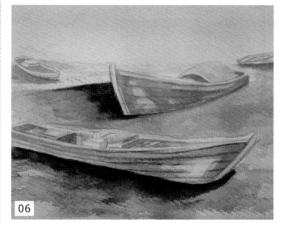

06

凡戴克棕加深船陰影

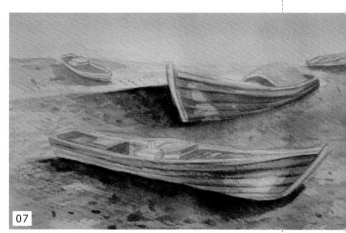

07

作品完成 以凡戴克棕做出地上質感，使空間更立體，作品完成

風景技法 ——————— 繪畫步驟

樹畫法

灰色系畫法
用銅藍、薰衣草色可畫灰色感覺

使用顏料： 676 凡戴克棕、679 銅藍、316 薰衣草（好賓牌）、599 樹綠

01 畫出輪廓

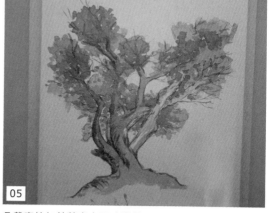

05 凡戴克棕加鈷藍畫出更暗樹幹

02 凡戴克棕加銅藍加薰衣草色畫樹幹

03 樹綠加凡戴克棕加銅藍畫出樹葉

04 樹綠加凡戴克棕加銅藍加薰衣草色畫出亮色樹葉

06 **作品完成** 群青加樹綠加深畫出暗葉子，作品完成

18 棕梠樹畫法 放射狀結構

風景技法 ——————— 繪畫步驟

使用顏料：676 凡戴克棕、316 薰衣草（好賓牌）、679 銅藍、599 樹綠

01

畫出輪廓

03

凡戴克棕加薰衣草加樹綠畫出較亮葉子

02

凡戴克棕加薰衣草加銅藍畫出葉子

作品完成 同步驟 3 顏色加凡戴克棕多一點，畫出葉子暗部，作品完成

19 樹畫法 光線統一，一邊亮一邊暗

使用顏料：676 凡戴克棕、316 薰衣草（好賓牌）、599 樹綠、139 天藍

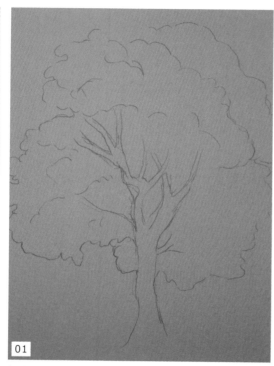

01
鉛筆畫出輪廓

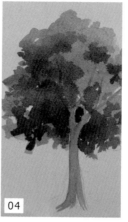

04
銅藍加薰衣草加凡戴克棕加樹綠加天藍，畫出樹葉中明度

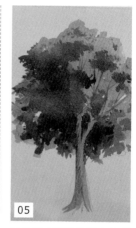

05
同步驟 4 顏色凡戴克棕顏色更多一點，畫出暗葉子

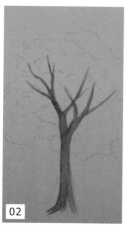

02
凡戴克棕加薰衣草加銅藍畫出底色

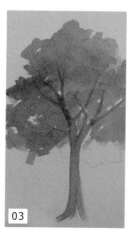

03
銅藍加薰衣草加凡戴克棕加樹綠，畫出較亮樹葉

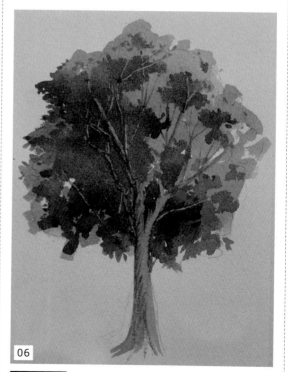

06
作品完成 刮刀括出樹枝，作品完成

20

數棵棕梠樹畫法 樹葉是直立的結構

使用顏料：074 岱赭、599 樹綠、139 天藍、179 鈷藍

01
畫輪廓

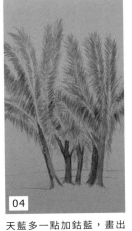

04
天藍多一點加鈷藍，畫出中間調樹葉

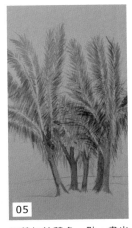

05
天藍加鈷藍多一點，畫出較暗葉子

02
岱赭加樹綠畫樹幹

03
天藍加樹綠

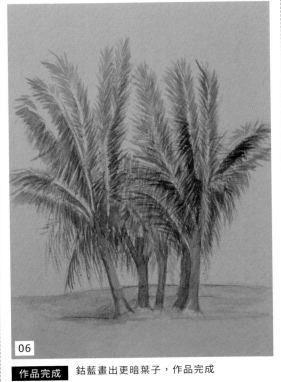

作品完成 鈷藍畫出更暗葉子，作品完成

21 風景技法 ──────── 繪畫步驟
樹幹畫法

使用顏料：074 岱赭、076 焦赭、316 薰衣草（好賓牌）
676 凡戴克棕、139 天藍、179 鈷藍、109 鎘黃

樹枝有深有淺，離畫者
近深色，離畫者遠淺色

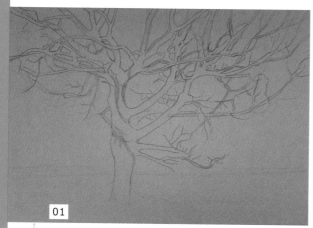

01

鉛筆畫出輪廓

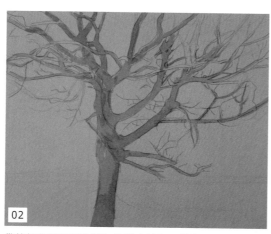

02

岱赭加焦赭加薰衣草加凡戴克棕加天藍加鈷藍加鎘黃畫
出樹幹底色

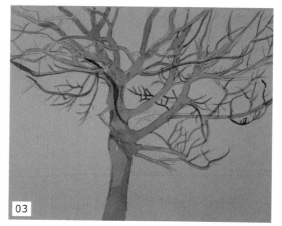

03

同步驟 2 顏色畫樹枝

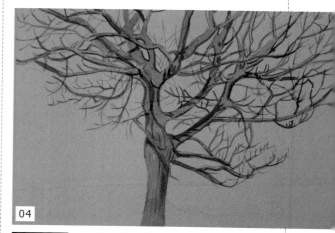

04

作品完成 同步驟 3 顏色畫樹枝畫出陰影及樹枝，作
品完成

22 風景技法 ——————— 繪畫步驟
樹幹結構

使用顏料： 676 凡戴克棕、679 銅藍

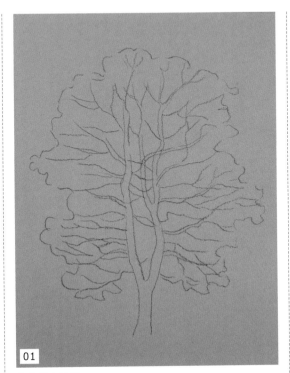

01 畫出樹木輪廓

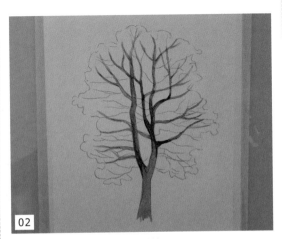

02 凡戴克棕加銅藍畫出樹幹與樹枝

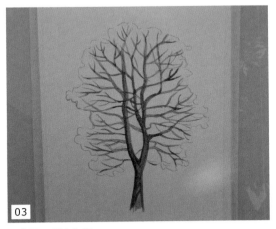

03 同步驟 2 顏色加深

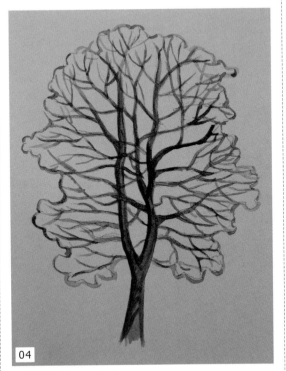

作品完成 作品完成

23 赤崁樓畫法 建築物明與暗要分出來

使用顏料： 003 暗紅、179 鈷藍、109 鎘黃、676 凡戴克棕、559 樹綠

01

先畫出鉛筆稿

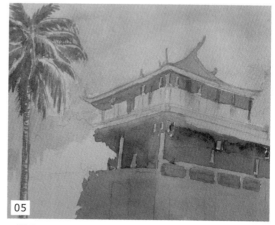

05

以樹綠加暗紅畫出樹底色，凡戴克棕淡淡畫出樹幹

02

以鈷藍加暗紅淡淡畫出天空及背景

06

以樹綠畫加鈷藍加鎘黃畫出樹的明暗

07

以樹綠加鈷藍畫出，暗部樹綠加鈷藍加凡戴克棕

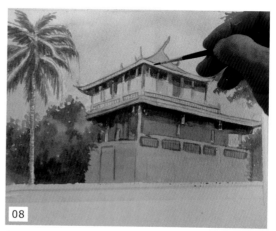

08

右上角樹以樹綠加鈷藍畫出樹梢

03

暗紅加凡戴克棕畫出建築主色

04

鈷藍加暗紅畫出建築物下面牆部份

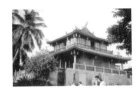

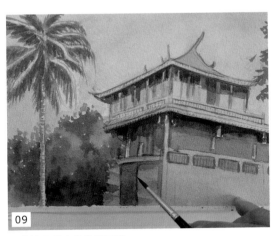

09

以淡淡凡戴克棕畫出屋簷

13

樹綠加鈷藍加凡戴克棕調
和加深畫出右邊樹梢

14

左邊的樹同步驟 13 顏色
加深並修飾

10

左下角加深顏色，使房子
更立體

11

右下邊也開始下深、畫陰
影產生空間感

15

左下角樹綠加鈷藍加凡戴克棕加深暗部

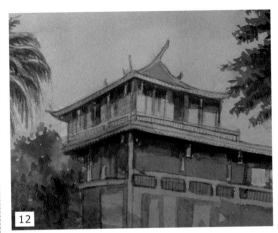

12

右下邊已畫好陰影，看起來房子更立體穩重

16

作品完成 調整屋簷並使用凡戴克棕加鈷藍畫出暗
部，營造出空間感，作品完成

24

小巷繪畫過程 注意畫出光線感覺

使用顏料： 232 輝黃二號（好賓牌）、334 淺亮黃、109 鎘黃、676 凡戴克棕、
179 鈷藍、679 銅藍、316 薰衣草（好賓牌）、074 岱赭、076 焦赭

01

先畫出輪廓

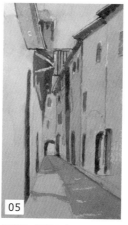

05

銅藍加鈷藍再加深更暗

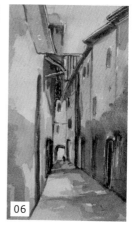

06

同步驟 5 顏色加深，使更
有空間感

02

以輝黃二號加淺亮黃加鎘
黃打底畫出亮部

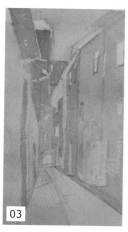

03

焦赭加岱赭加薰衣草加淺
亮黃加鈷藍畫出巷子的中
明度

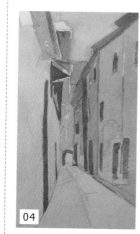

04

凡戴克棕加鈷藍加深暗部

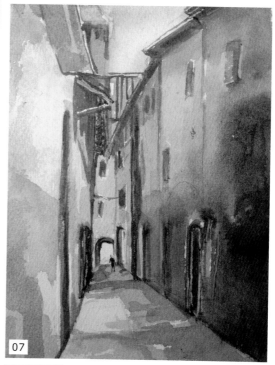

07

作品完成 鈷藍加銅藍淡淡加深影子，使畫面更有層
次，作品完成

25

風景技法 ─────── 繪畫步驟
台中市政府建築

使用顏料：179 鈷藍、076 焦赭、090 鍋橙、599 樹綠　　建築物光線要統一

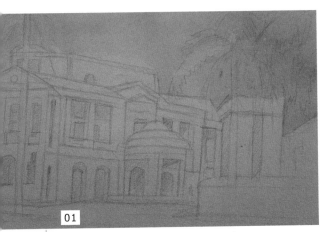

01

鉛筆畫輪廓，再打濕，用鈷藍畫出天空

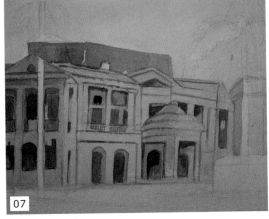

07

焦赭加鈷藍畫出建築物陰影

02

鈷藍加焦赭畫出房屋屋頂

04

鍋橙加焦赭畫出左邊窗戶，鍋橙加鈷藍畫出窗戶暗部

08

樹綠加焦赭畫出樹木；樹綠加鍋橙畫出圍牆

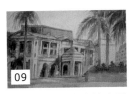

09

焦赭加鈷藍畫出地上陰影，並且地上留白，做地面有空間感

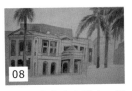

03

以焦赭加鈷藍畫出左側建築物較暗面，使建築物更加立體感

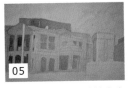

05

以鍋橙加焦赭加鈷藍畫出正面建築物的暗面、窗戶部份加深

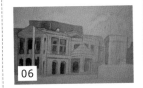

06

重複步驟 5 再次加深

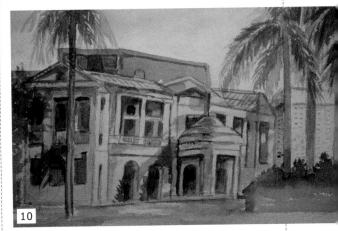

10

作品完成　以鈷藍加深天空上半部，使空間更立體，作品完成

26 新公園博物館

使用顏料： 676 凡戴克棕、316 薰衣草（好賓牌）、
003 暗紅、139 天藍、179 鈷藍、109 鎘黃、
660 群青、679 銅藍

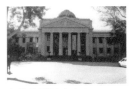

人物陰影要畫出來

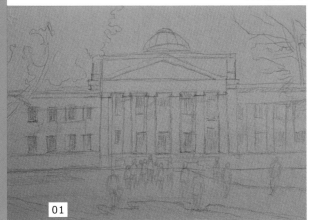

01

先用鉛筆畫出輪廓

02

凡戴克棕加薰衣草加一點
天藍畫出天空

03

暗紅加天藍加一點銅藍畫
中間建築物底色

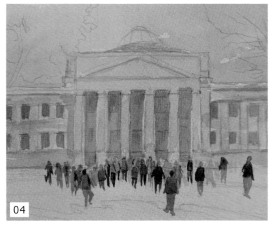

04

暗紅加鈷藍加凡戴克棕畫
出主建築物較暗部份

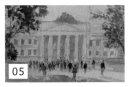

05

天藍加凡戴克棕畫出樹，
以鎘黃加暗紅加鈷藍畫出
地面

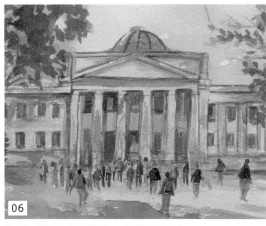

06

暗紅加群青加深建築物，細筆畫出人物

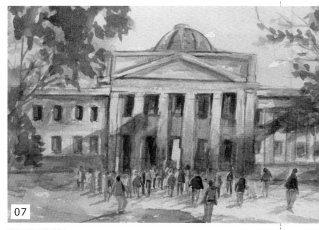

07

作品完成 畫出人影並加深畫出建築物斜影，使畫面
更有空間感

27

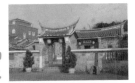

風景技法 ———————— 繪畫步驟

桃園古厝德星堂

使用顏料：139 天藍、179 鈷藍、090 鎘橙、003 暗紅、331 象牙黑、599 樹綠

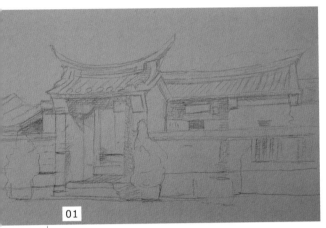

01

天藍加一點鈷藍淡淡畫出天空

02

鎘橙加暗紅多一點鈷藍畫出建築物的底色

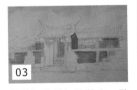

03

鎘橙加暗紅加鈷藍多一點調成建築物的暗部顏色

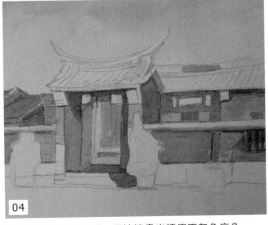

04

暗紅加鈷藍畫出屋頂，再淡淡畫出牆底下灰色底色

05

暗紅加鈷藍再畫出牆的質感

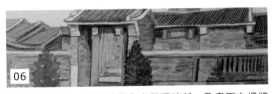

06

鈷藍加暗紅加一點象牙黑畫出屋頂暗部。及畫面右邊牆底暗部顏色

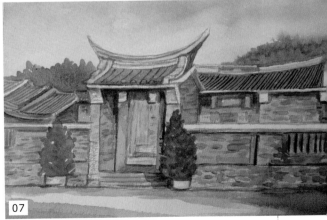

07

作品完成 鈷藍加暗紅再畫出地面陰影，留一點白使地面有空間感，加一點天藍使天空更有層次，鈷藍加天藍畫出房子背面樹，畫面上半部感覺更有層次，作品完成

風景技法 —————— 繪畫步驟

田園一景
屋頂要畫較亮一些
顯出空間感

使用顏料： 179 鈷藍、003 暗紅、139 天藍、090 鎘橙、676 凡戴克棕、599 樹綠

01

畫出田園輪廓

02

以鈷藍加暗紅加天藍畫出遠山及遠建築物

03

暗紅加鈷藍加鎘橙畫出房子的體積感

04

暗紅加鈷藍加鎘橙畫出房子，鈷藍加天藍加凡戴克棕加
樹綠畫出樹木

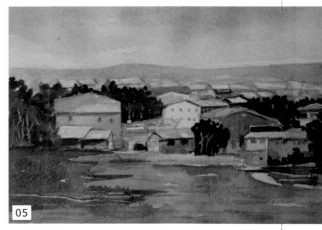

05

作品完成 樹綠加天藍加鈷藍再加鎘橙畫出草原，作
品完成

29 風景技法 ——————— 繪畫步驟
房子與樹林
背景先打濕

使用顏料： 139 天藍、179 鈷藍、660 群青、552 生赭、109 鎘黃、676 凡戴克棕、
660 群青

01 畫輪廓

02 天藍加鈷藍加群青加生赭
畫出背景樹林底色

03 凡戴克棕加鈷藍加群青畫出樹暗部，並畫出前景樹較暗
部份

04 鎘黃加生赭打底前面稻田底色

05 鈷藍加群青加凡戴克棕畫出稻田較暗的顏色

作品完成 鈷藍加群青加凡戴克棕畫出稻田最暗色，
作品完成

59

風景技法 ──────── 繪畫步驟

鴨子畫法

水有深色與淺色

使用顏料： 316 薰衣草（好賓牌）、676 凡戴克棕、179 鈷藍、090 鎘橙、076 焦赭、
003 暗紅、599 樹綠、660 群青

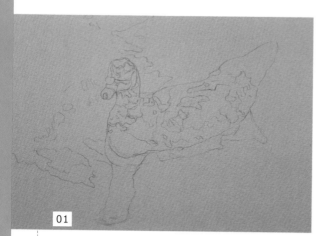

01

鉛筆畫出輪廓

02

以薰衣草加凡戴克棕加鈷藍加樹綠先畫出水面，注意水
有遠近畫出調不同明度、彩度，離畫面愈近顏色愈深，
離畫面愈遠則愈淺

03

以群青加樹綠再加深藍色
水面，凡戴克棕加焦赭加
群青畫出左上角深色背景

04

鎘橙加暗紅加樹綠畫出鴨
子的顏色

05

淡淡暗紅畫出鴨子頭部，
鴨子陰影則以群青加暗紅
畫出顏色較暗

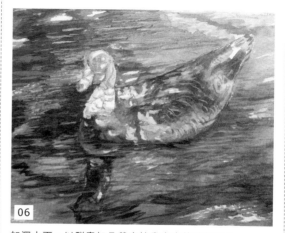

06

加深水面，以群青加凡戴克棕畫出水的暗部顏色

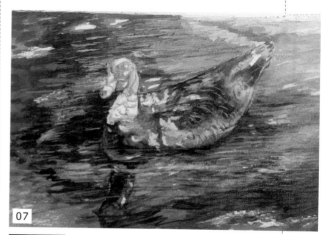

07

作品完成 用一點不透明廣告顏料畫出水面，使水面
更為立體

31

風景技法 ─────── 繪畫步驟

火雞 先畫淺色再畫深色

使用顏料： 003 暗紅、090 鍋橙、552 生赭、660 群青、599 樹綠

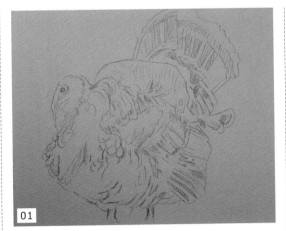

01
鉛筆畫出輪廓

02
以暗紅加鍋橙加生赭先畫出較淡棕色的火雞羽毛

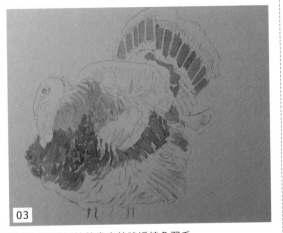

03
暗紅加鍋橙加鈷藍畫出較暗近棕色羽毛

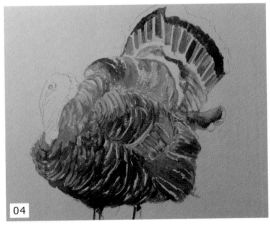

04
暗紅加鍋橙加群青畫出深藍色羽毛

05
暗紅畫出垂肉顏色

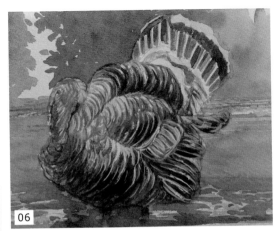

06
作品完成 群青加暗紅畫出更暗的火雞羽毛，背景地面以加樹綠以淺灰色畫出，作品完成

32

牛車與牛

牛車與牛陰影
要畫出來

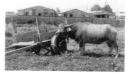

使用顏料： 003 暗紅、179 鈷藍、660 群青、316 薰衣草（好賓牌）、076 焦赭、
074 岱赭、599 樹綠、334 淺亮黃、139 天藍、232 輝黃二號（好賓牌）、
679 銅藍、676 凡戴克棕

01

鉛筆畫輪廓

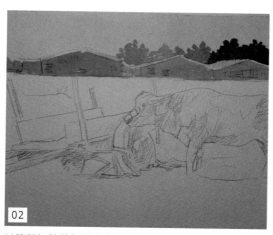

02

以暗紅加鈷藍加群青畫出房子，鈷藍加群青再加天藍畫
出樹木

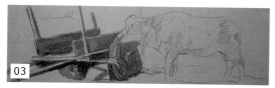

03

輝黃二號加淺亮黃加薰衣草加銅藍加凡戴克棕畫出牛車
顏色

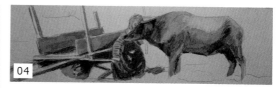

04

岱赭加焦赭加群青加鎘橙畫出牛

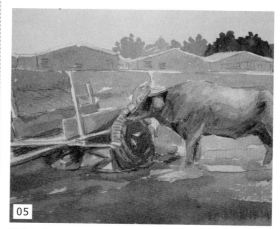

05

樹綠加岱赭加群青畫出草地顏色

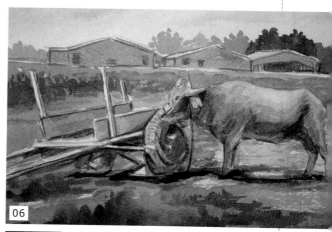

06

作品完成 樹綠加岱赭加焦赭畫出草地，群青再畫出
天空，作品完成

62

33

風景技法 ——————— 繪畫步驟

田園一景
注意構圖左右平衡

使用顏料： 179 鈷藍、679 銅藍、003 暗紅、139 天藍、109 鎘黃、599 樹綠、
316 薰衣草（好賓牌）

01
鉛筆畫出輪廓

02
鈷藍天藍加銅藍加薰衣草加暗紅畫出淡灰色天空

03
樹綠加天藍加岱赭畫出樹底色

04
暗紅加鎘黃加鈷藍畫出房子底色

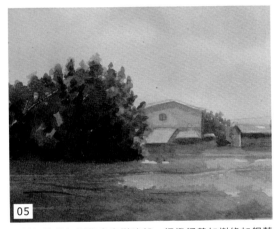

05
銅藍加鈷藍加樹綠畫出樹暗部，鎘橙鎘黃加樹綠加銅藍
畫出地面亮色

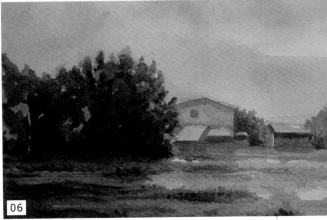

作品完成 銅藍加鈷藍再加樹綠畫出前景暗部，天空
以鈷藍加暗紅加深，使天空更立體，作品
完成

使用顏料： 660 群青、599 樹綠、232 輝黃二號（好賓牌）、679 銅藍、
676 凡戴克棕、109 鎘黃、076 焦赭、074 岱赭、139 天藍、090 鎘橙、
316 薰衣草（好賓牌）、334 淺亮黃

01

畫出鉛筆輪廓，淺亮黃加輝黃二號加薰衣草加凡戴克棕灰色加鎘黃，畫出淡黃色天空景

02

鈷藍加薰衣草畫疊出近的天空景，目的是更有層次感

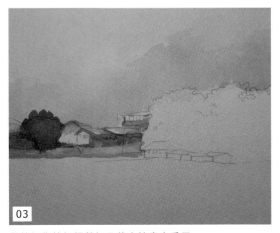

03

岱赭加焦赭加銅藍加凡戴克棕畫出房屋

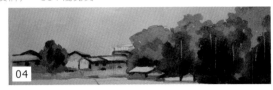

04

岱赭加焦赭加天藍加群青畫出較暗樹

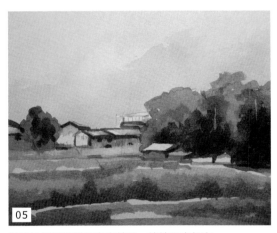

05

鎘黃加鎘橙加樹綠畫出前景，讓地面亮起來

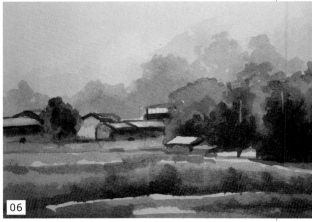

作品完成 天藍加凡戴克棕加薰衣草，淡淡畫出房子背景，增加層次感，作品完成

35

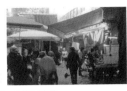

街景 人物陰影畫出來，才能產生空間感

使用顏料：003 暗紅、179 鈷藍、139 天藍、676 凡戴克棕、109 鎘黃

01

鉛筆畫輪廓

02

暗紅加鈷藍加天藍畫出天空帆布屋頂

03

暗紅加鈷藍畫出背景色

04

以暗紅加鈷藍加凡戴克棕加鎘黃畫出人物衣物不同的顏色變化

05

作品完成 以凡戴克棕加鈷藍畫出背景暗部，鎘黃畫出亮部地面，暗紅加鈷藍畫出地面人物陰影，以廣告顏料白色在人物衣服上用細筆畫出，使人物更立體感，作品完成

36 建築物光線 注意光線要統一

使用顏料： 660 群青、090 鍋橙、003 暗紅、074 岱赭、109 鍋黃

01 鉛筆畫出輪廓，明部和暗部先畫出來

03 岱赭加群青加鍋橙畫出建築物次暗面

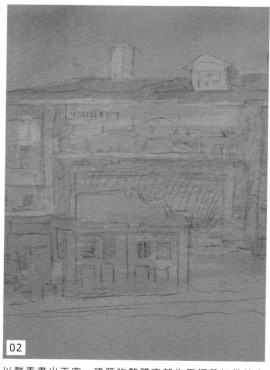

02 以群青畫出天空，建築物整體亮部先用鍋黃加岱赭畫出，屋頂則以群青加暗紅淡淡畫出

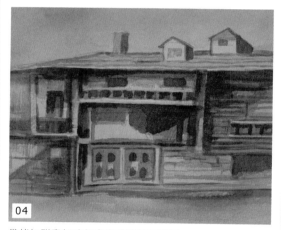

04 岱赭加群青加暗紅畫出建築物更暗面

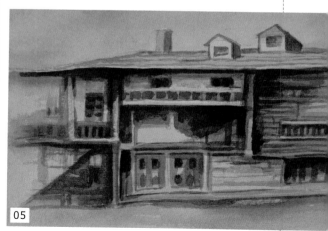

05

作品完成 岱赭加群青加暗紅，群青多一點加深畫出暗面，顏色再加深重疊暗部，作品完成

37

風景技法 ——————— 繪畫步驟

建築物 注意牆透視才能產生遠近空間感

使用顏料： 660 群青、003 暗紅、074 岱赭、599 樹綠、676 凡戴克棕、109 鎘黃、
090 鎘橙、232 輝黃二號（好賓牌）、334 淺亮黃

群青加樹綠畫出樹，群青
疊畫出淡淡天空，暗紅加
群青加深畫出建築物

01

畫出輪廓

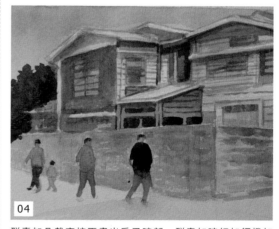

04

群青加凡戴克棕再畫出房子暗部，群青加暗紅加鎘橙加
鎘黃畫出人物

02

以群青加暗紅加岱赭畫出房子底色

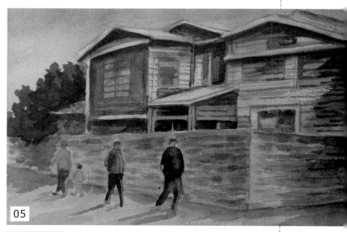

05

作品完成 群青加凡戴克棕再加深房子暗部並加深陰
影，淺亮黃加輝黃二號畫出地面顏色，凡
戴克棕加群青畫出圍牆上樹的陰影及地面
陰影使畫更有空間感，作品完成

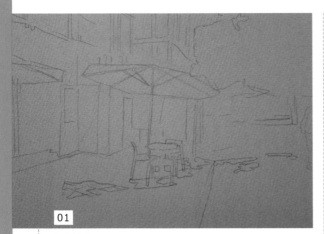

01

畫出輪廓

02

以暗紅加鎘黃加群青畫出背景及左邊畫面底色

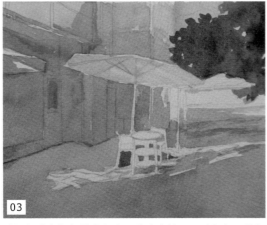

03

暗紅加群青加鎘黃水份多一點畫出地面，暗紅加天藍加凡戴克棕加群青畫出樹木

04

暗紅加群青加深背景及地面景子

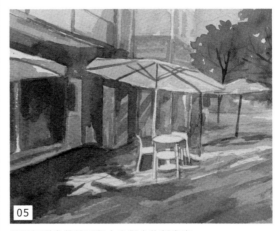

05

暗紅加群青將椅子與大傘與人物刻畫出

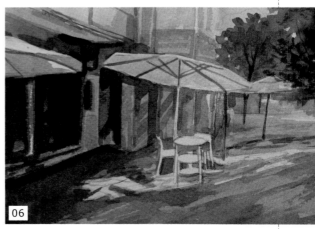

作品完成 加深最暗部，背景再以象牙黑畫出，作品完成

39

建築物一景

使用顏料： 090 鎘橙、179 鈷藍、003 暗紅、
676 凡戴克棕

建築物色調要統一

01

鉛筆畫輪廓

02

暗紅加鎘橙加鈷藍畫出淡
淡底色

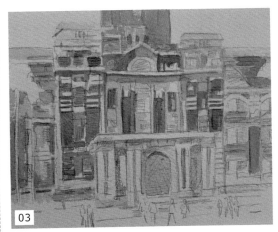

03

加暗紅加鈷藍畫出棕色的牆面

04

加暗紅加鈷藍再畫出中明度牆面，樹綠加鈷藍加凡戴克
棕畫出樹木

05

以凡戴克棕加鈷藍畫出畫面中較暗窗戶及中間門

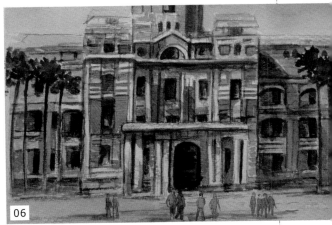

06 **作品完成** 凡戴克棕加鈷藍畫出整體建築物暗面，畫
出人物及陰影，作品完成

40

風景技法 ——————— 繪畫步驟

鄉村一景

穀倉的陰影要畫出來

使用顏料： 003 暗紅、179 鈷藍、676 凡戴克棕、599 樹綠、660 群青、109 鎘黃

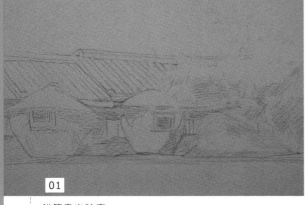

01

鉛筆畫出輪廓

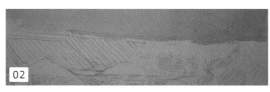

02

以暗紅加鎘橙加鈷藍畫出中間亮屋瓦顏色，鈷藍多一點畫出畫面左邊暗色屋頂。（屋頂記得不要塗太均勻）

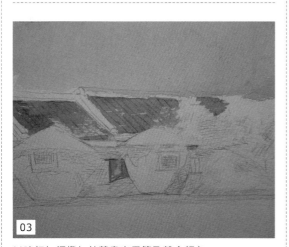

03

以暗紅加鎘橙加鈷藍畫出屋簷及穀倉顏色

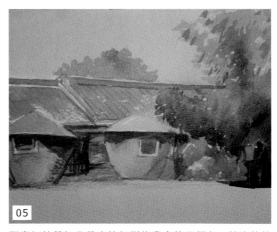

04

同步驟 3 顏色畫出穀倉的背景及屋頂，暗紅加凡戴克棕畫出

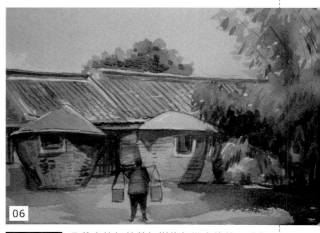

05

群青加鈷藍加凡戴克棕加樹綠畫出竹子顏色，較亮竹竹再加鎘黃

06

作品完成 凡戴克棕加鈷藍加樹綠加深右邊竹子暗部增加空間感，並畫出人物點綴，陰影以鈷藍加暗紅畫出，使地面更有空間感

41

風景技法 ———————— 繪畫步驟

建築物畫法

使用顏料： 090 鎘橙、232 輝黃二號（好賓牌）
076 焦赭、660 群青、599 樹綠、003 暗紅
676 凡戴克棕、139 天藍

仰視構圖天空不可畫太滿

01

先以鉛筆畫出輪廓

02

以鎘橙加輝黃二號淡淡畫出底色

03

群青加樹綠加天藍加焦赭畫出樹的深淺，群青淡淡重疊
出天空顏色

04

群青加暗紅加焦赭畫出房子明暗

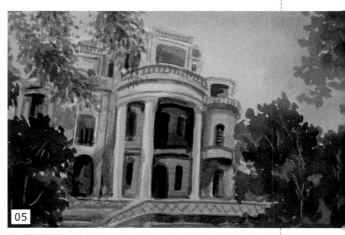

05

作品完成 群青加暗紅再加凡戴克棕畫出房子的暗
部，以凡戴克棕加群青畫出建築物最暗顏
色部份，作品完成

Part.3
風景示範

透過作者對於風景水彩的介紹與示範
讓入門水彩畫者能有所啟發,進而有助學習水彩

內容有多種風景水彩的素材與畫法,是水彩學習入門中的必備技巧
從實例的繪畫過程中,讓讀者對於學習水彩能更有興趣

01

風景示範 —— 風景實例 —— 繪畫步驟
台北新公園一景

使用顏料： 109 鎘黃、334 淺亮黃、660 群青、003 暗紅、676 凡戴克棕、599 樹綠、
139 天藍、179 鈷藍、090 鎘橙

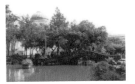

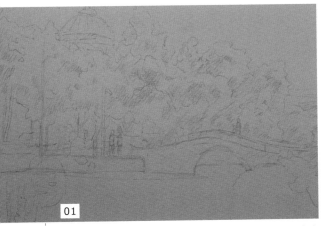

01

以鉛筆畫出輪廓，構圖時注意樹高低變化，樹不可畫太整齊

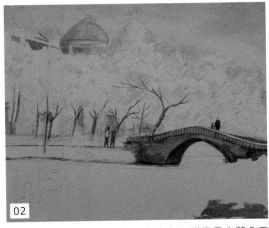

02

以鎘黃加淺亮黃畫出淡淡天空底色再群青疊出藍色天空，建築物及橋以群青加暗紅畫出，群青加暗紅加凡戴克棕則先畫出樹幹

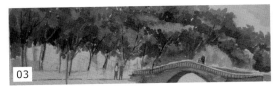

03

以樹綠加天藍加鈷藍畫出樹顏色

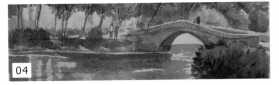

04

以樹綠加天藍加鈷藍畫樹蔭下樹叢，右邊近景樹叢以樹綠加天藍加群青畫出，水面則以樹綠加天藍加鎘橙畫出水面

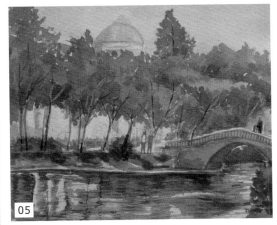

05

樹綠加天藍加鎘橙畫出水面更暗倒影

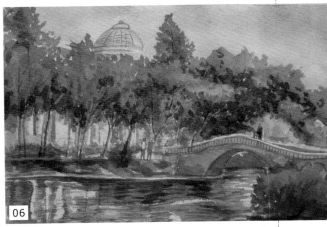

作品完成 以群青淡淡加深藍色的天空，樹綠加天藍加鎘橙加深水面暗部，作品完成

使用顏料： 179 鈷藍、003 暗紅、109 鎘黃、074 岱赭、076 焦赭、139 天藍、
599 樹綠

01 鉛筆畫出輪廓，注意透視

04 鈷藍加暗紅再淡淡畫出陰影與人物，遠景的樹淡淡畫出

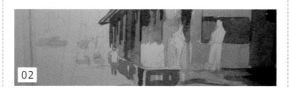

02 鈷藍加暗紅加鎘黃加岱赭畫出建築物亮面與暗面

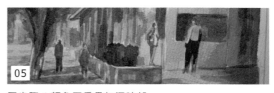

05 同步驟 4 顏色再重疊加深暗部

03 鈷藍加暗紅淡淡畫出地面，焦赭加天藍加樹綠畫出樹顏色

作品完成 鈷藍加暗紅加深陰影，作品完成

03

風景示範 ── 風景實例 ── 繪畫步驟

農田一景

使用顏料： 076 焦赭、599 樹綠、109 鎘黃、003 暗紅、179 鈷藍、660 群青、
676 凡戴克棕

01

畫出鉛筆稿，構圖要點：人物由大而小產生空間感

02

以焦赭加樹綠加鎘黃淡淡畫出田地底色，人物斗笠圍巾
先暗紅加鈷藍淡淡畫出

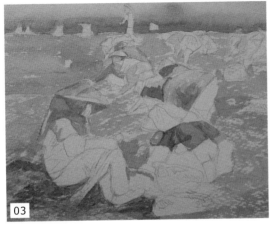

03

以群青與暗紅畫出人物，離畫面愈近顏色愈深，愈遠則
愈淺

04

以焦赭加群青畫出更暗土地的顏色

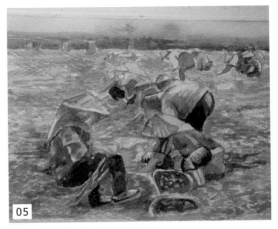

05

同步驟 4 顏色再加深遠處的顏色

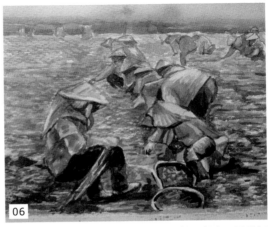

06

作品完成 凡戴克棕加深前面土地較深顏色，同時以
加深人物顏色，作品完成

04 海波畫法

風景示範 ── 風景實例 ── 繪畫步驟

使用顏料： 599 樹綠、139 天藍、552 生赭、660 群青、074 岱赭、676 凡戴克棕

01 以鉛筆畫出海水的輪廓

02 以樹綠加天藍淡淡畫出海水底色

03 以小筆樹綠加天藍加生赭再加深海水顏色，不可以填滿畫出有波浪感覺，近畫面海水畫深色一點，加群青使海水更深

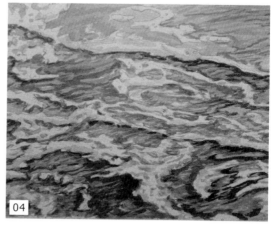

04 樹綠加天藍加群青加岱赭畫出深色海水線條

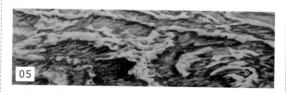

05 樹綠加天藍加群青加凡戴克棕加深前面畫面的海水

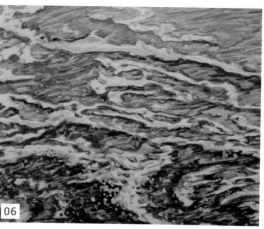

作品完成 群青加凡戴克棕加深畫面前面海水，並且用不透明廣告顏料在上面點出亮點

05

風景示範 —— 風景實例 —— 繪畫步驟

小船畫法

使用顏料： 179 鈷藍、074 岱赭、316 薰衣草（好賓牌）、076 焦赭、廣告顏料白色

01 鉛筆畫輪廓，構圖重點：注意三條小船遠近

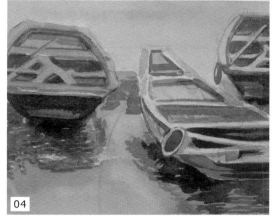

04 鈷藍加岱赭加薰衣草加焦赭畫出更暗船顏色

02 鈷藍加岱赭加薰衣草，淡淡畫出底色

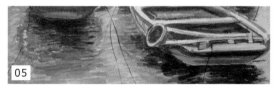

05 鈷藍加岱赭加薰衣草加焦赭畫出更深的倒影顏色

03 同步驟 2 顏色再畫出船的底色

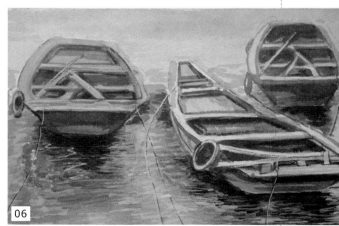

06 **作品完成** 以廣告顏料白色畫出水面較亮反光，作品完成

06 乳牛

使用顏料： 660 群青、334 淺亮黃、676 凡戴克棕、003 暗紅、076 焦赭

01 畫輪廓

02 以群青加淺亮黃畫出天空，群青加凡戴克棕畫出遠樹，暗紅加群青畫出房子，群青加凡戴克棕畫出乳牛頭暗部

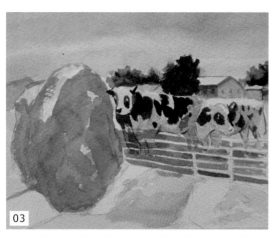

03 暗紅加群青畫出牛身體顏色，凡戴克棕加焦赭畫出稻草底色，淡淡鎘黃畫出地底色

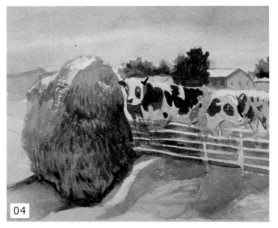

04 焦赭加群青畫出稻草堆底色，暗紅加群青畫出地上陰影

05 凡戴克棕加群青再畫出陰影及加深草堆暗部

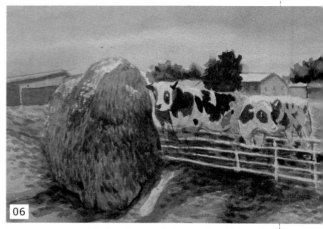

作品完成 凡戴克棕加岱赭畫出地面，增加筆觸，使地面更有空間感，作品完成

07

風景示範 —— 風景實例 —— 繪畫步驟

市集一景

使用顏料： 316 薰衣草（好賓牌）、003 暗紅、660 群青、074 岱赭、076 焦赭
廣告顏料白色

01 畫出鉛筆輪廓，作畫時注意化繁為簡，大略以鉛筆畫出明暗

02 薰衣草加暗紅加群青加岱赭畫出淡淡顏色

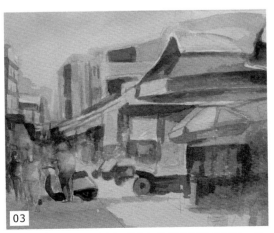

03 以薰衣草加暗紅加群青加岱赭加焦赭加深畫出市集一景

04 同步驟 3 顏色加深畫面右邊前景顏色

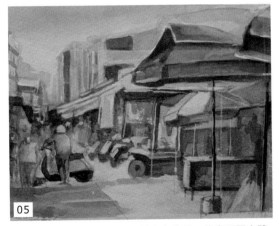

05 將畫面右手邊的直線畫出，並畫出亮部，使畫面更立體

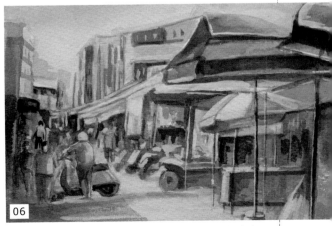

06 **作品完成** 最後用白色廣告顏料將畫面最亮處畫出，作品完成

08

風景示範 —— 風景實例 —— 繪畫步驟

台中公園一景

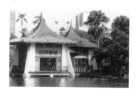

使用顏料： 003 暗紅、660 群青、074 岱赭、334 淺亮黃、179 鈷藍、599 樹綠、
076 焦赭、139 天藍、676 凡戴克棕

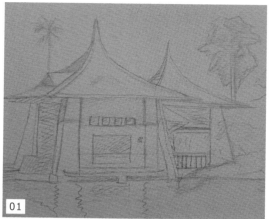

01

畫出鉛筆輪廓，構圖重點注意涼亭的透視

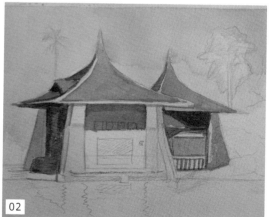

02

以暗紅加群青加岱赭畫出涼亭顏色及湖面，以群青及淺
亮黃淡淡畫出天空

03

鈷藍加樹綠加天藍加焦赭
調出不同深淺畫出樹顏
色，遠景樹顏色淺一點

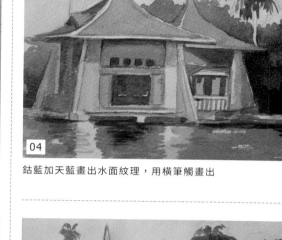

04

鈷藍加天藍畫出水面紋理，用橫筆觸畫出

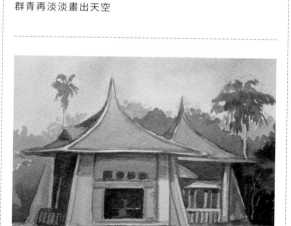

05

群青再淡淡畫出天空

06

作品完成 天藍加群青加凡戴克棕畫出樹木暗部，作
品完成

09

風景示範 —— 風景實例 —— 繪畫步驟

山中一景

使用顏料： 139 天藍、179 鈷藍、074 岱赭、076 焦赭、660 群青、676 凡戴克棕、
003 暗紅、廣告顏料白色

01

畫出輪廓，構圖重點：注意透視，畫面房子由右而左變小

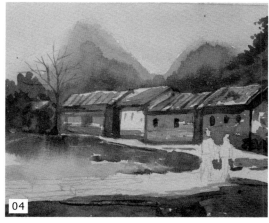

04

房子前面景色以群青加岱赭加凡戴克棕畫出

05

群青加焦赭淡淡畫出石板路

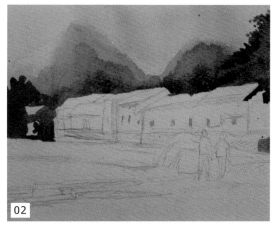

02

天藍加鈷藍加岱赭加焦赭畫出遠山

03

岱赭加群青畫出房子，不用將畫面房子先填滿

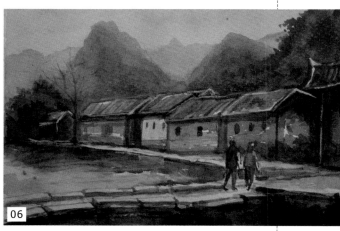

作品完成　凡戴克棕加暗紅畫出人物，白色廣告顏料修飾房子屋頂，並且以群青淡淡畫出遠山，使畫面更有空間感，作品完成

10 樹林之一

使用顏料： 139 天藍、660 群青、676 凡戴克棕、599 樹綠、334 淺亮黃、
廣告顏料白色

01

畫出鉛筆輪廓，構圖重點：樹木與樹木之間距離間隔有
變化

02

天藍加群青加凡戴克棕先畫出樹幹顏色，樹幹顏色有光
線變化，樹幹部份留白

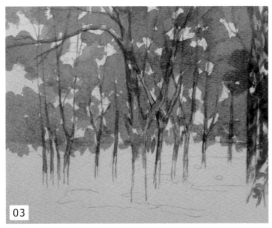

03

樹綠加天藍加凡戴克棕淺淺先畫出樹的底色

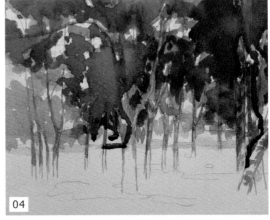

04

樹綠加天藍加群青加凡戴克棕再調出更深的顏色重疊

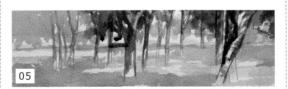

05

樹綠加天藍加淺亮黃淡淡畫出淡淡地的顏色

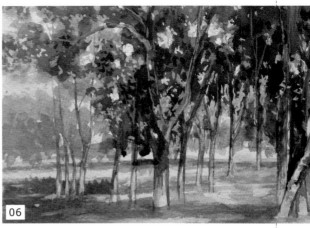

06

作品完成 以白色廣告顏料點出樹縫之間透光感覺，
加深畫面左邊地面顏色，作品完成

11

風景示範 ── 風景實例 ── 繪畫步驟

灰色山丘

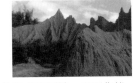

使用顏料：232 輝黃二號（好賓牌）、334 淺亮黃、355 戴維灰（好賓牌）、076 焦赭、
179 鈷藍、139 天藍、316 薰衣草（好賓牌）、139 天藍、599 樹綠

01 先用鉛筆畫出輪廓，構圖重點先畫出山丘大的形狀，再依次畫出山丘上的紋理

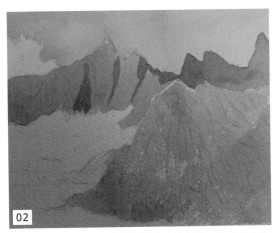

02 輝黃二號加淺亮黃加戴維灰調出山的灰色，右上角再加焦赭畫出山丘的顏色

03 鈷藍加天藍畫出樹叢的顏色，同樣輝黃二號加淺亮黃加戴維灰畫出左下畫面山顏色

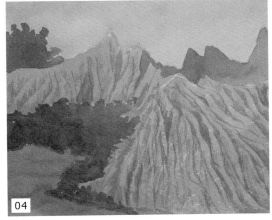

04 焦赭加戴維灰加薰衣草畫出山丘紋理

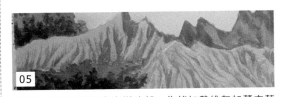

05 天藍加焦赭加樹綠畫出樹暗部，焦赭加戴維灰加薰衣草畫出遠山較暗紋理

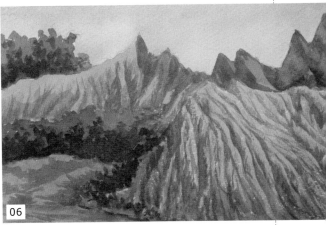

作品完成 焦赭加薰衣草畫出前景更暗山脈，使前景更立體，作品完成

12 山丘畫法

使用顏料： 316 薰衣草（好賓牌）、076 焦赭、355 戴維灰（好賓牌）、660 群青、139 天藍、599 樹綠、074 岱赭

01 鉛筆構圖輪廓

03 薰衣草加焦赭加戴維灰調更深畫出山脈的紋理

04 群青加天藍加樹綠畫出更暗樹顏色

02 薰衣草加焦赭加戴維灰畫出山丘顏色及前面地面顏色

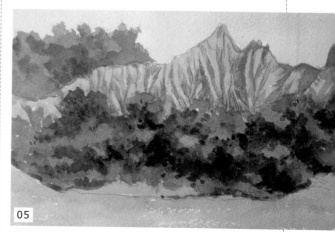

05 **作品完成** 淡群青再畫出天空顏色，天藍加樹綠加岱赭畫出前景地面筆觸，作品完成

13 山畫法

風景示範 —— 風景實例 —— 繪畫步驟

使用顏料： 179 鈷藍、109 鎘黃、139 天藍、076 焦赭、660 群青、676 凡戴克棕、334 淺亮黃、599 樹綠

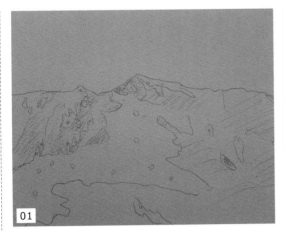

01 鉛筆畫出輪廓，繪畫重點：山形線的起伏

02 鈷藍加淺亮黃畫出天空底色

03 以乾淨筆洗出天空，畫出雲的感覺

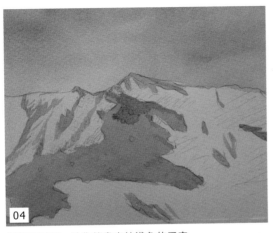

04 鎘黃加天藍一點焦赭畫出較淺色的天空

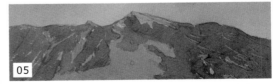

05 樹綠加天藍加鈷藍加群青加焦赭，畫出暗色山的顏色

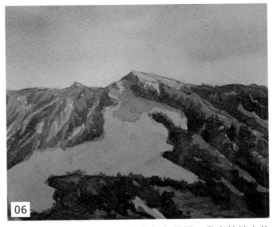

06 同步驟 5 顏色再加凡戴克棕使顏色更深，畫出較暗山的顏色

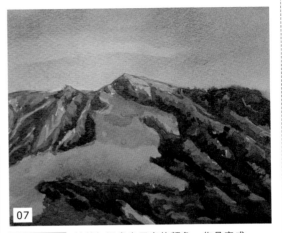

07 **作品完成** 鈷藍加深畫出天空的顏色，作品完成

14 山峰

風景示範 ── 風景實例 ── 繪畫步驟

使用顏料：660 群青、334 淺亮黃、109 鎘黃、003 暗紅、599 樹綠

01 鉛筆畫出輪廓，構圖重點：把山脈畫分三等份，近景、中景、遠景

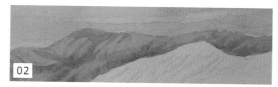

02 群青加淺亮黃畫出天空，群青淡淡畫出遠山

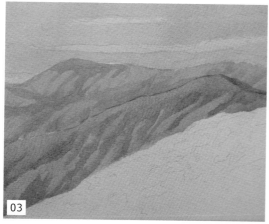

03 鎘黃加暗紅加群青，畫出中景的山

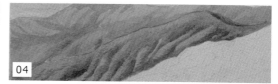

04 暗紅加群青畫出中景山脈細部

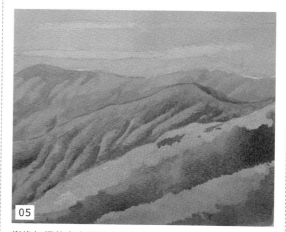

05 樹綠加鎘黃畫出前景山的顏色

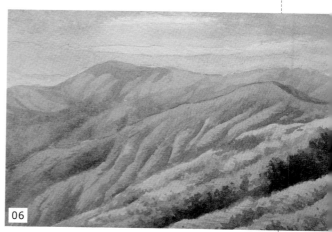

06 **作品完成** 群青加樹綠畫出前景的暗部，群青加深天空上半部顏色，作品完成

15

風景示範 —— 風景實例 —— 繪畫步驟

山居

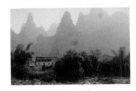

使用顏料：679 銅藍、179 鈷藍、003 暗紅、660 群青、139 天藍、599 樹綠、
074 岱赭、076 焦赭、676 凡戴克棕

01 鉛筆畫出輪廓，構圖重點：注意山峰高底起伏遠近

02 銅藍加鈷藍畫出遠山底色

03 暗紅加群青再加深山峰顏色

04 天藍加樹綠加鈷藍畫出樹的顏色，再用岱赭淡淡畫出房子顏色

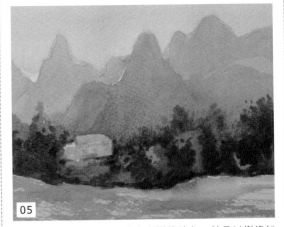

05 天藍加樹綠加鈷藍加焦赭畫出樹的暗色，並且以樹綠加天藍淡淡畫出前景顏色

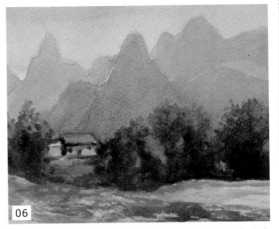

作品完成 凡戴克棕加深房子顏色，群青加深左上畫面天空顏色，前景樹綠加天藍加凡戴克棕加深畫出樹的暗部及地面。

16 山

風景示範 ── 風景實例 ── 繪畫步驟

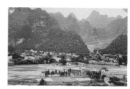

使用顏料：316 薰衣草色（好賓牌）、679 銅藍、660 群青、003 暗紅、139 天藍、109 鎘黃、552 生赭、076 焦赭

01 以鉛筆畫出輪廓，構圖重點：注意山的高低起伏，分為遠山、中景及近景

04 天藍加群青畫出平地線遠景的房子

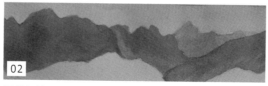

02 銅藍加薰衣草色加群青畫出較遠的山

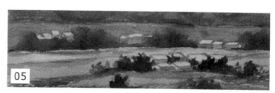

05 鎘黃加生赭加群青畫出近景平原的顏色

03 群青加暗紅畫出中景的山

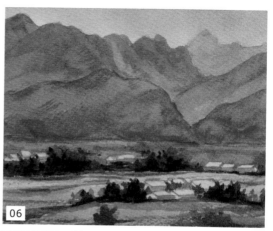

作品完成 群青加焦赭加深樹暗色，群青加深畫出天空顏色，作品完成

17

風景示範 ── 風景實例 ── 繪畫步驟
樹

使用顏料： 139 天藍、599 樹綠、676 凡戴克棕、552 生赭、179 鈷藍、076 焦赭

01
鉛筆畫出輪廓，繪畫重點：注意樹的透視，由近而遠，樹由大而小

04
天藍加樹綠加鈷藍加焦赭畫出樹更暗部

02
天藍加樹綠加生赭畫出樹底色

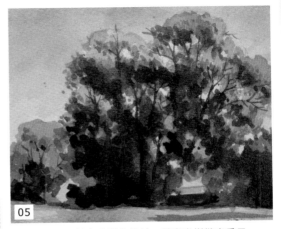

05
鈷藍加凡戴克棕畫出樹的枝幹，並畫出樹縫中房子

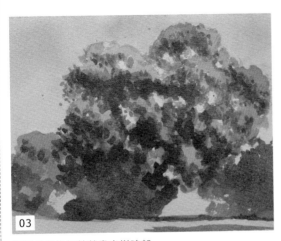

03
天藍加樹綠加鈷藍畫出樹暗部

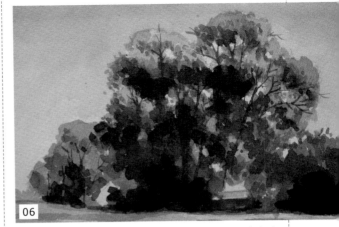

06
作品完成 鈷藍加深天空，並淡淡畫出陰影，畫出暗部的樹用鈷藍加凡戴克棕再加天藍，作品完成

18 荷花池

使用顏料： 139 天藍、599 樹綠、552 生赭、074 岱赭、076 焦赭、676 凡戴克棕、
179 鈷藍、679 銅藍、廣告顏料白色

04

天藍加岱赭加生赭加焦赭畫出荷葉中間水面的灰色影子
底色

01

鉛筆先畫出輪廓，構圖注意由近而遠，分為近景、中景、
遠景，荷葉近大而遠小

05

凡戴克棕加樹綠加天藍加鈷藍畫出更暗的水面倒影

02

近景荷葉以天藍加樹綠，中景荷葉則天藍加生赭

03

遠景荷葉天藍加樹綠加薰衣草色畫出

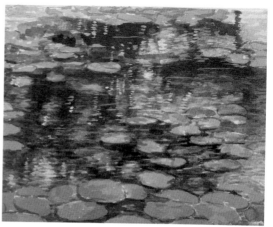

作品完成 以白色廣告顏料加銅藍畫出水面反光亮
點，作品完成

19

風景示範 ── 風景實例 ── 繪畫步驟

街景一角

使用顏料： 179 鈷藍、109 鎘黃、074 岱赭、076 焦赭、676 凡戴克棕

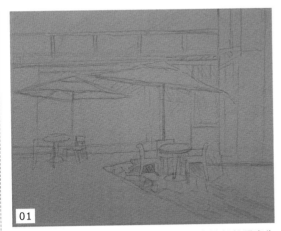

01

鉛筆畫出輪廓，構圖重點，地上陰影與光線部份要事先畫出來

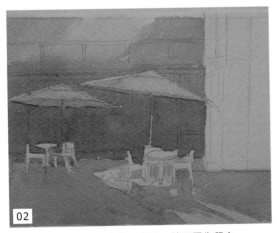

02

鈷藍加鎘黃淡淡畫出底色，桌子、椅子要先留白

03

鈷藍加鎘黃加岱赭再畫出背景

04

鈷藍加鎘黃加岱赭加焦赭背景再畫出

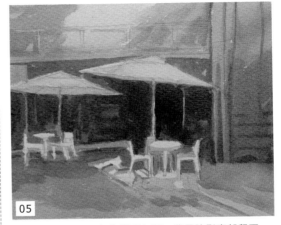

05

鈷藍加鎘黃加岱赭加焦赭再加深，背景陰影亮部留下

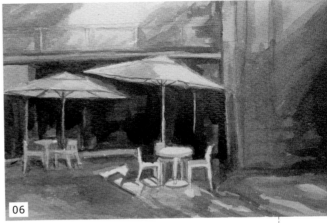

06

作品完成 凡戴克棕淡淡加深畫出畫面較遠的桌子與椅子暗處，使畫面更有空間感，作品完成

使用顏料： 003 暗紅、179 鈷藍、109 鎘黃、074 岱赭、076 焦赭

01

鉛筆畫出輪廓，繪畫重點：地面陰影的部份要畫出來

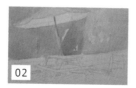

02

暗紅加鈷藍加鎘黃畫出背景底色

03

焦赭加岱赭淡淡的畫出桌子底色

04

暗紅色加鈷藍加焦赭畫出牆壁陰影，及傘陰影部份

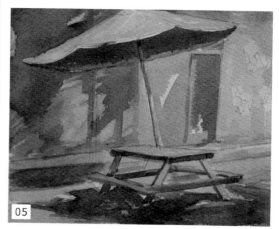

05

同步驟 4 顏色再加深畫出暗色部份

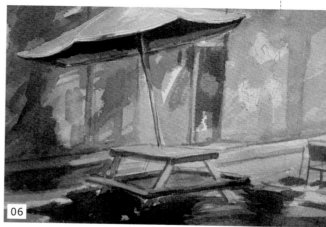

06

作品完成 暗紅加鈷藍加焦赭畫出最暗的陰影，作品完成

21

風景示範 —— 風景實例 —— 繪畫步驟

牛背影

使用顏料： 334 淺亮黃、660 群青、552 生赭、109 鍋黃、074 岱赭、139 天藍、
599 樹綠、076 焦赭、676 凡戴克棕、090 鍋橙、179 鈷藍

01

鉛筆畫出輪廓，構圖重點：牛的線條畫法最好有轉折變
化

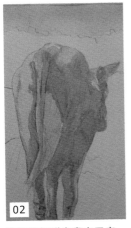

02

淺亮黃加群青畫出天空，
生赭加鍋黃加畫出牛底色

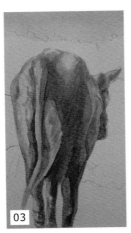

03

生赭加鍋黃加加岱赭重疊
畫出牛的暗色

04

天藍加樹綠加岱赭加鈷藍畫出樹的底色

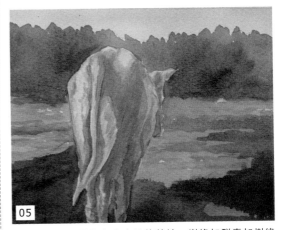

05

鍋黃加天藍加樹綠畫出中景的草地，樹綠加群青加樹綠
加天藍畫出前景陰影部份

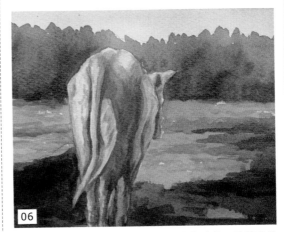

06

作品完成 焦赭加鍋黃加再重疊牛的暗部，凡戴克棕
加樹綠加天藍加深畫出前景，作品完成

22

鄉村一景

使用顏料： 179 鈷藍、139 天藍、599 樹綠、660 群青、076 焦赭、074 岱赭、
109 鎘黃、676 凡戴克棕

畫出輪廓，構圖重點：後面的樹輪廓不要太整齊

鈷藍加天藍加樹綠畫出樹顏色

岱赭加天藍加樹綠加群青畫出右邊樹的顏色

天藍加樹綠加焦赭畫出房子顏色

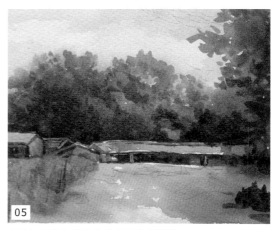

鎘黃加天藍加樹綠畫出前景的樹與地面

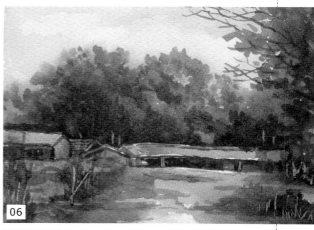

作品完成 凡戴克棕畫出樹幹，用樹綠加天藍加岱赭
畫出前景地面，使地面更有空間感，作品
完成

94

23 母帝雉畫法

風景示範 ── 風景實例 ── 繪畫步驟

使用顏料： 139 天藍、179 鈷藍、599 樹綠、074 岱赭、552 生赭、676 凡戴克棕、109 鎘黃

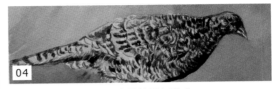

04
岱赭加凡戴克棕畫出母帝雉的深色羽毛

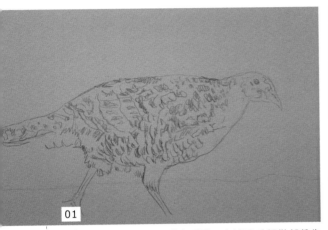

01
以鉛筆畫出帝雉輪廓，繪畫重點：帝雉羽毛細微部份先用細小鉛筆畫出

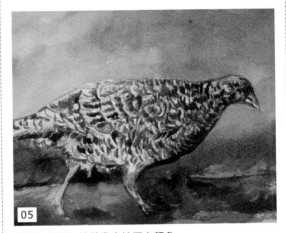

05
鎘黃加天藍加鈷藍畫出地面上顏色

02
天藍加鈷藍加樹綠加岱赭先畫出背景

03
生赭加岱赭先淡淡畫出羽毛

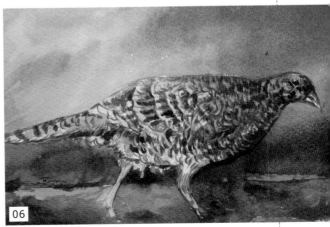

06 **作品完成** 身體的暗部羽毛與背景用凡戴克棕薄薄渲染畫出，記得右邊背景不可畫滿，這樣較有空間感，作品完成

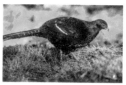

24 公帝雉畫法

風景示範 —— 風景實例 —— 繪畫步驟

使用顏料： 090 鎘橙、109 鎘黃、139 天藍、599 樹綠、003 暗紅、179 鈷藍、
074 岱赭、076 焦赭、676 凡戴克棕

01

鉛筆畫出輪廓，繪畫重點：翅膀羽毛的部份要仔細畫出

02

鎘橙加鎘黃畫出背景，地面再加上天藍色

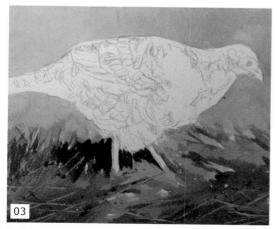

03

鎘橙加天藍加樹綠畫出地面上的草綠色，較暗則加焦赭
畫出

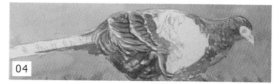

04

岱赭焦赭畫出翅膀顏色，暗紅加鈷藍畫出帝雉脖子顏色

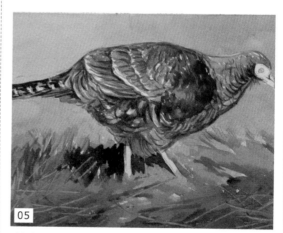

05

暗紅加鈷藍再畫出尾巴及胸部側面翅膀羽毛顏色

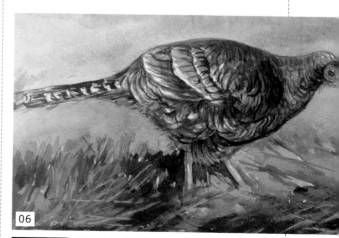

作品完成 眼睛紅色暗紅加一點鎘橙，羽毛暗部份則
凡戴克棕加焦赭畫出羽毛最暗部，草地最
暗部則焦赭加天藍加樹綠，帶有紅色的草
地畫以暗紅畫出，背景以樹綠輕輕染出，
作品完成

25

風景示範 ── 風景實例 ── 繪畫步驟

牛車一景

使用顏料： 179 鈷藍、003 暗紅、109 鎘黃、676 凡戴克棕、139 天藍、599 樹綠、
076 焦赭、334 淺亮黃

01 用鉛筆畫出輪廓，繪畫重點：牛車為主體要仔細描繪

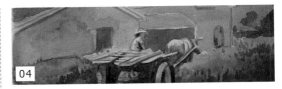

04 天藍樹綠鈷藍畫出樹與草地底色

02 鈷藍加暗紅畫出房子底色，鈷藍加淺亮黃，淡淡畫出天空

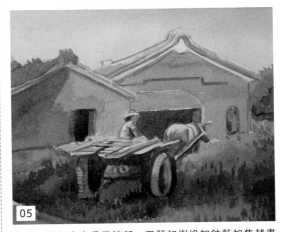

05 鈷藍加暗紅畫出房子暗部，天藍加樹綠加鈷藍加焦赭畫出草地暗顏色

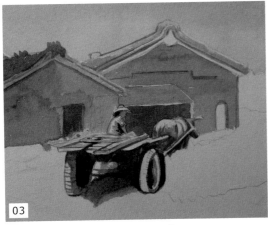

03 鎘黃與凡戴克棕畫出牛車上牛與人物

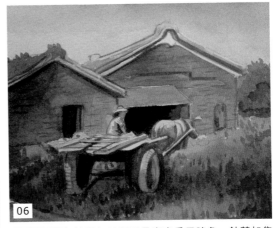

06 **作品完成** 鈷藍加暗紅再疊畫出房子暗色，鈷藍加焦赭畫出牛車暗部，作品完成

26

校園一景（一）

使用顏料： 179 鈷藍、599 樹綠、139 天藍、003 暗紅、076 焦赭、676 凡戴克棕、090 鎘橙

01

鉛筆畫出輪廓，並使用鈷藍先畫天空

04

鈷藍加暗紅畫出陰影部份

02

鈷藍加樹綠加天藍畫出樹底色

05

天藍加樹綠加鈷藍畫出樹木暗部，並且加凡戴克棕畫出建築物暗部

03

暗紅加鈷藍加鎘橙畫出建築物底色，並且畫暗色陰影

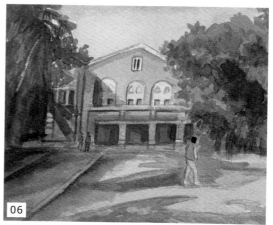

06

作品完成 天藍加樹綠加鈷藍加焦赭畫出樹木更暗部，作品完成

27

風景示範 ── 風景實例 ── 繪畫步驟

校園一景（二）

使用顏料： 003 暗紅、179 鈷藍、599 樹綠、139 天藍、676 凡戴克棕、090 鎘橙

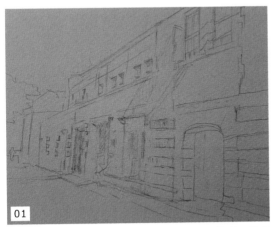

01 以鉛筆畫出輪廓，繪畫重點：注意一點透視構圖，參考筆者風景鉛筆素描第 9 頁

02 鈷藍淡淡畫出天空，鎘橙加暗紅加鈷藍淡淡畫出房子有光線的顏色

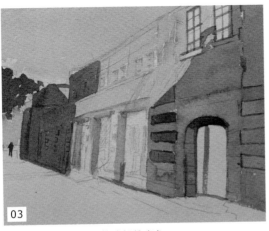

03 暗紅加鈷藍畫出房子較暗部份底色

04 暗紅加鈷藍畫出地方陰影

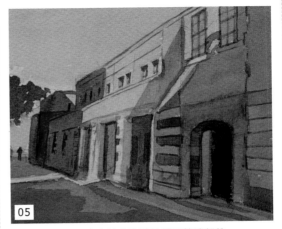

05 暗紅加鈷藍深深畫出地上陰影及房子較暗部份

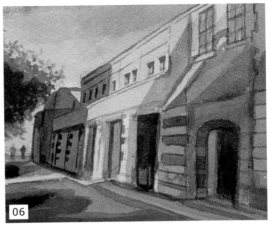

06 **作品完成** 樹綠加天藍加鈷藍加凡戴克棕加深畫出樹顏色，作品完成

28 校園一景（三）

使用顏料： 090 鎘橙、179 鈷藍、139 天藍、599 樹綠、003 暗紅、076 焦赭、
109 鎘黃

01 鉛筆畫出輪廓，構圖重點：右邊建築物走廊部份，稍微
仔細畫出

02 鎘橙加鈷藍加天藍加樹綠畫出樹的底色

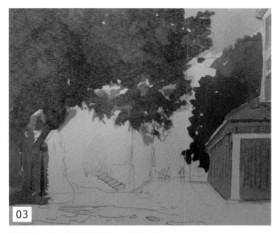

03 鈷藍加暗紅加鎘橙畫出建築物底色

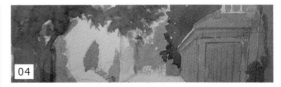

04 鈷藍加暗紅加鎘橙畫出遠樹及右邊的樹

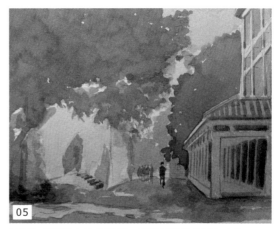

05 暗紅加鈷藍畫出地上陰影，淡淡鎘黃畫出房子底色

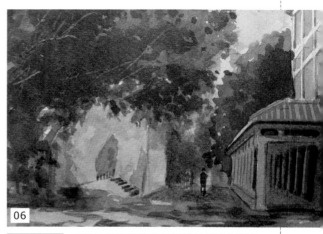

作品完成 天藍加樹綠加鈷藍加焦赭加深樹的顏色，
以暗紅加鈷藍畫出走廊暗部，作品完成

29 風景畫

風景示範 ── 風景實例 ── 繪畫步驟

使用顏料：179 鈷藍、334 淺亮黃、139 天藍、599 樹綠、074 岱赭、109 鎘黃、076 焦赭、660 群青、676 凡戴克棕

01 先以鉛筆畫出輪廓，並用淡淡的鈷藍與淺亮黃，畫出天空

02 鈷藍加天藍加樹綠加岱赭加鎘黃畫出樹的底色

03 鈷藍加焦赭加岱赭，畫出房子顏色，屋頂顏色淡一點

04 群青加鈷藍加樹綠加凡戴克棕畫出水倒影

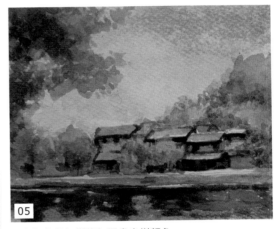

05 群青加鈷藍加樹綠加深畫出樹顏色

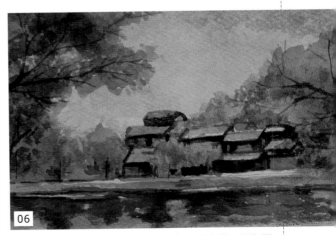

06 **作品完成** 群青加深畫出天空顏色，同步驟 5 再加深畫出樹顏色，並且以凡戴克棕畫出樹幹，作品完成

公園（台北新公園）

使用顏料： 003 暗紅、179 鈷藍、076 焦赭、676 凡戴克棕、139 天藍、599 樹綠、109 鎘黃

01

鉛筆畫出輪廓，構圖重點：建築物與樹的光影要大略標示出來

02

暗紅與鈷藍淡淡畫出建築物，鈷藍淡淡畫出天空

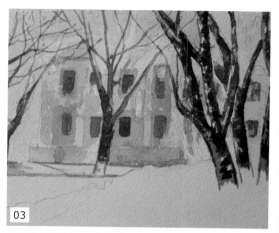

03

焦赭加凡戴克棕畫出樹幹

04

焦赭加天藍加樹綠加鈷藍畫出樹木

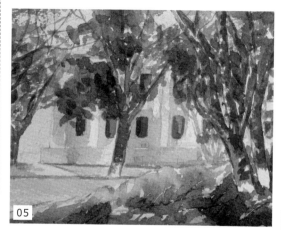

05

鎘黃加天藍加樹綠加焦赭，畫出地上草，記得要留白，才有光線感覺

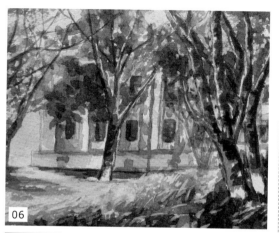

06

作品完成 鈷藍加暗紅畫出建物較暗處及地光陰影，作品完成

31

風景示範 —— 風景實例 —— 繪畫步驟

九份小巷

使用顏料： 660 群青、599 樹綠、139 天藍、076 焦赭、003 暗紅、
232 輝黃二號（好賓牌）

01
鉛筆畫輪廓，構圖注意房
子高低

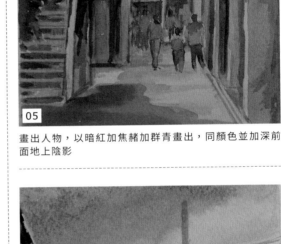

05
畫出人物，以暗紅加焦赭加群青畫出，同顏色並加深前
面地上陰影

02
先以群青加輝黃二號畫出
天空，輝黃二號加群青加
暗紅加焦赭畫出畫面右邊
建築物

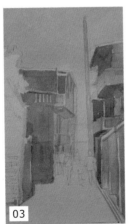

03
以焦赭加群青加暗紅畫出
左邊建築物

04
以焦赭加群青加暗紅畫出
畫面最左邊，樹則以樹綠
加天藍加焦赭畫出

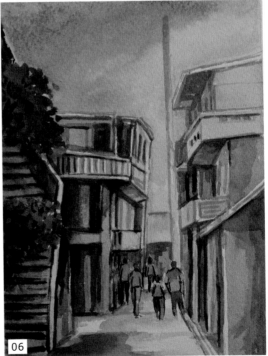

作品完成 群青加深天空，群青加焦赭畫出畫面最左
邊陰影，作品完成

103

32 馬

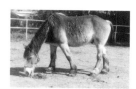

使用顏料： 090 鎘橙、109 鎘黃、074 岱赭、076 焦赭、599 樹綠、139 天藍、660 群青、676 凡戴克棕、552 生赭

01

先畫出馬的輪廓，繪畫重點：畫時注意馬的腳部明暗線交接位置

02

鎘橙加鎘黃先淡淡畫出馬較淺顏色

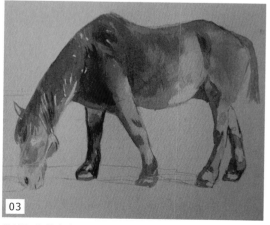

03

岱赭加焦赭畫出馬的次暗面，馬的腳用較細筆畫出

04

樹綠加天藍加群青畫出背景樹木的顏色，地面則生赭加焦赭淡淡畫出

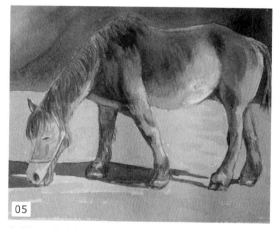

05

焦赭加凡戴克棕畫出地面陰影，馬背上鬃毛同樣顏色細筆畫出

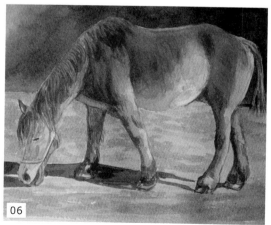

06

作品完成 背景用焦赭加凡戴克棕加樹綠加群青加深畫出背景，地面用焦赭加生赭淡淡畫出，不要塗滿產生空間感，作品完成

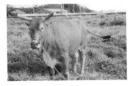

33 風景示範 —— 風景實例 —— 繪畫步驟
牛的畫法

使用顏料： 090 鎘橙、109 鎘黃、074 岱赭、139 天藍、179 鈷藍、599 樹綠、
676 凡戴克棕、076 焦赭

01

鉛筆畫出輪廓，繪畫重點：畫出牛身上的紋理

04

以天藍加鈷藍加樹綠畫出
草地底色，較暗陰影則再
加凡戴克棕，使草地更暗

02

鎘橙加鎘黃加一點岱赭畫
出牛身體的底色

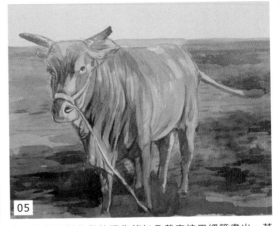

05

牛身上較暗顏色與紋理焦赭加凡戴克棕用細筆畫出，草
地則同步驟 4 顏色重疊而成

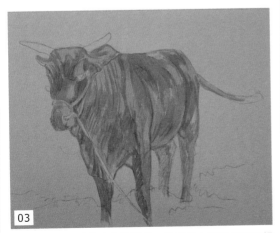

03

岱赭加鎘橙重疊畫出牛的顏色，牛脖子上的線條再用細
筆畫出

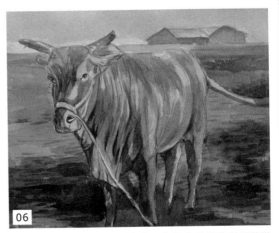

06

作品完成 天空用鈷藍畫出，背景的房子作者則稍微
往右移，讓畫面更平衡，作品完成

34

小狗畫法 用零號筆 勾點出狗毛紋理

使用顏料： 552 生赭、109 鎘黃、074 岱赭、676 凡戴克棕、076 焦赭

01 鉛筆畫出輪廓，構圖重點：小狗頭與身體比例，頭不可畫太大

02 生赭加鎘黃畫出小狗底色

03 岱赭紅赭再淡淡加深狗身上顏色

04 岱赭紅赭加焦赭淡淡順著狗明暗用細筆畫出毛感覺

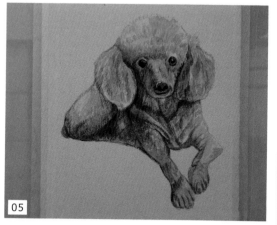

05 凡戴克棕加焦赭畫出眼睛、眼珠並且畫出身體暗部毛色，眼珠留白

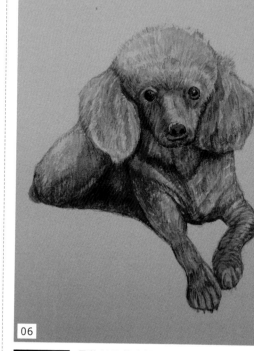

作品完成 最後以凡戴克棕加焦赭畫出狗毛的明暗，作品完成

06

35

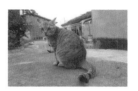

風景示範 —— 風景實例 —— 繪畫步驟
貓的畫法

這隻貓非常有靈性善解人意，因此畫眼睛時特別以細筆勾出其靈性眼神。
使用顏料： 316 薰衣草（好賓牌）、355 戴維灰（好賓牌）、676 凡戴克棕

01
鉛筆畫出輪廓，構圖重點：貓毛的部份用鉛筆細心畫出

02
薰衣草加戴維灰淡淡畫出毛底色

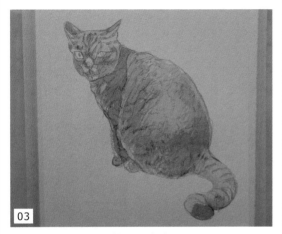

03
戴維灰加凡戴克棕淡淡加深毛顏色

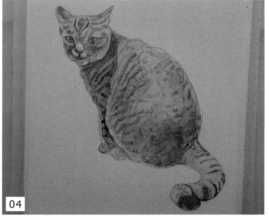

04
同步驟 3 顏色在脖子以下加深顏色

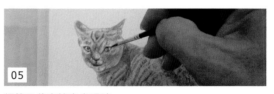

05
細筆凡戴克棕畫出眼睛

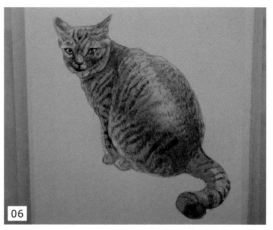

作品完成 凡戴克棕加戴維灰細筆加深畫出貓的毛，如果畫更暗貓的花紋再加一點黑色，用細筆慢慢點出，作品完成

36 雲畫法

使用顏料： 109 鎘黃、599 樹綠、316 薰衣草（好賓牌）、679 銅藍、076 焦赭、179 鈷藍、676 凡戴克棕

01

鉛筆畫出雲形狀，繪畫重點：將雲分成幾大塊雲，再分小塊雲

04

以鈷藍加樹綠加焦赭畫出畫面前面山的底色

02

鎘黃淡淡畫出底色

05

同步驟 4 顏色再重疊遠山與近山顏色

03

薰衣草色加銅藍畫出雲暗的底色

06

作品完成 雲的顏色再以薰衣草色和銅藍畫出，前面山顏色加上鈷藍與凡戴克棕使山更為立體，作品完成

37 山的畫法

風景示範 ── 風景實例 ── 繪畫步驟

使用顏料： 003 暗紅、179 鈷藍、109 鎘黃、090 鎘橙

01 鉛筆畫出山輪廓，繪畫重點：畫分出山有三塊，有遠景、中景、近山景

02 暗紅加鈷藍畫出遠山，鎘黃淡淡畫出雲

03 暗紅加鈷藍加鎘橙畫出中景山顏色

04 暗紅加鈷藍顏色濃一點畫出近山顏色

05 鎘黃加鎘橙畫出近景顏色，中景稍微用水由左而右筆洗一下，畫出霧感覺

作品完成 前景暗紅加鈷藍畫出再加深前景，並且刮刀刮出前景樹幹感覺，作品完成

38

植物園一景

使用顏料： 003 暗紅、179 鈷藍、109 鎘黃、139 天藍、599 樹綠、676 凡戴克棕、
090 鎘橙、552 生赭、074 岱赭

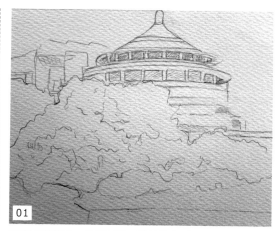

鉛筆畫出輪廓，繪畫重點：建築物窗戶稍微仔細畫出

04

天藍加樹綠加鎘黃畫出前景顏色，生赭加岱赭淡淡畫出建築物

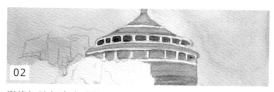

樹綠加暗紅畫出建築物，窗戶部份留白

05

樹綠加天藍加鈷藍加凡戴克棕畫出樹木更暗部份

樹綠加天藍加鈷藍加一點點鎘黃畫出樹的顏色

作品完成 同步驟 5 顏色加深畫出樹木更暗部份，天空鈷藍再加深，前景加鎘黃加鎘橙畫出，使地面更亮，窗戶則以凡戴克棕加深畫出，作品完成

39 風景

風景示範 ── 風景實例 ── 繪畫步驟

使用顏料：316 薰衣草（好賓牌）、676 凡戴克棕、179 鈷藍、003 暗紅、109 鎘黃、
139 天藍、599 樹綠

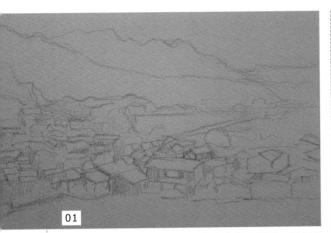

01
鉛筆畫出輪廓，畫輪廓重點：注意山谷中房子，細心畫出

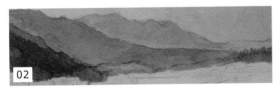

02
薰衣草色加銅藍加樹綠加天藍畫出遠山

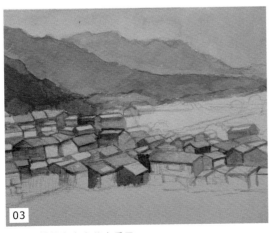

03
暗紅加鈷藍畫出山谷中房子

04
同步驟 3 顏色加深房子暗部

05
天藍加鎘黃淡淡畫出前景與後景的地面顏色

06
作品完成 加深遠山的顏色，並加鈷藍加樹綠畫出前景地面上的筆觸，作品完成

風景示範 ── 風景實例 ── 繪畫步驟

山居

使用顏料：599 樹綠、074 岱赭、179 鈷藍、676 凡戴克棕、139 天藍、109 鎘黃

01

先用鉛筆畫出輪廓，繪畫重點：房子用鉛筆稍仔細畫出

02

樹綠加岱赭，畫出房子的底色，鈷藍畫出遠山及天空

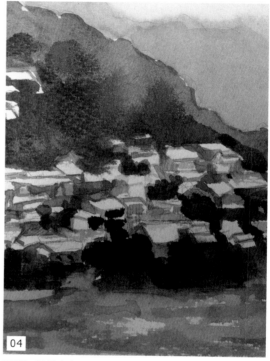

04

天藍加鎘黃畫出山前面平地顏色

03

凡戴克棕加樹綠加鈷藍畫出山的底色

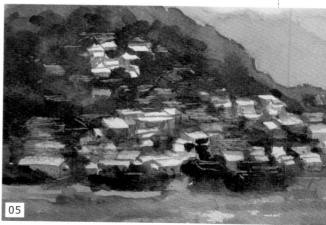

05

作品完成 凡戴克棕加鈷藍加天藍畫出山較暗的顏色，作品完成

41

風景示範 —— 風景實例 —— 繪畫步驟

風景

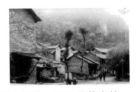

使用顏料： 074 岱赭、076 焦赭、109 鎘黃、179 鈷藍、139 天藍、676 凡戴克棕，
599 樹綠

01 以鉛筆先畫出輪廓，繪畫重點：注意透視，由左而右房子變小，更顯得有空間感

02 先以岱赭加鎘黃加鈷藍畫出房子的底色，再以鈷藍淡淡畫出天空

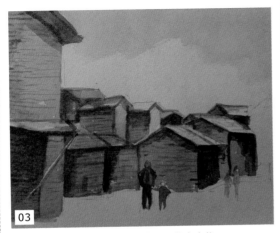

03 再以岱赭加焦赭加鈷藍加深房子，畫出人物

04 天藍加焦赭加鈷藍加樹綠畫出遠山

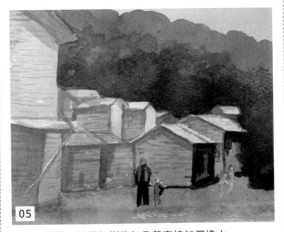

05 天藍加焦赭加鈷藍加樹綠加凡戴克棕加深遠山

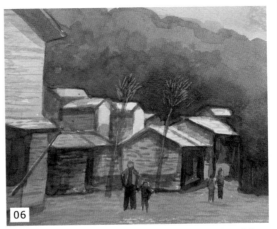

06 **作品完成** 凡戴克棕加鈷藍加岱赭，調整房子暗部，並畫出樹幹，並以細筆用橫筆畫出房子牆壁紋路，作品完成

42 山

風景示範 ── 風景實例 ── 繪畫步驟

使用顏料：003 暗紅、179 鈷藍、676 凡戴克棕、074 岱赭、076 焦赭、599 樹綠、109 鎘黃

01 鉛筆畫出輪廓，繪畫重點：注意畫出山脈的稜線

02 鈷藍畫出山谷底色及天空底色

03 鎘黃淡淡畫出山底色，暗紅加鈷藍畫出右邊紫色山脈

04 岱赭焦赭及凡戴克棕畫出山脈的暗部

05 凡戴克棕加樹綠加鈷藍畫出前景暗部山脈顏色

作品完成 岱赭焦赭以細筆淡淡畫出山稜綠色暗部，使山形更立體，作品完成

43

風景示範 ── 風景實例 ── 繪畫步驟

田園一景

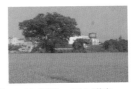

使用顏料： 599 樹綠、139 天藍、676 凡戴克棕、179 鈷藍、109 鎘黃、660 群青

01 鉛筆畫出輪廓，繪畫重點：樹的高低要畫出來

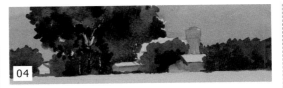

04 同步驟 3 顏色畫出大樹顏色

02 鈷藍畫出天空

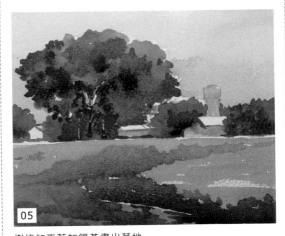

05 樹綠加天藍加鎘黃畫出草地

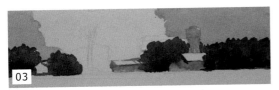

03 樹綠加天藍加凡戴克棕加鈷藍畫出較低的樹

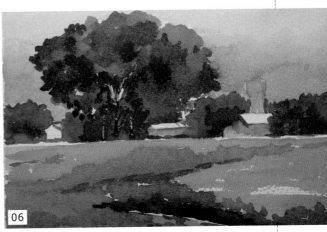

作品完成 鈷藍再畫出天空顏色，加群青畫出地面前面的顏色，作品完成

44 樹幹畫法

使用顏料： 316 薰衣草（好賓牌）、676 凡戴克棕、355 戴維灰（好賓牌）、139 天藍、
074 岱赭、599 樹綠

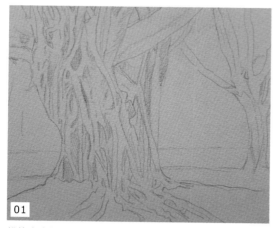

01

鉛筆畫出輪廓，繪畫重點：樹幹的氣根要仔細描繪出

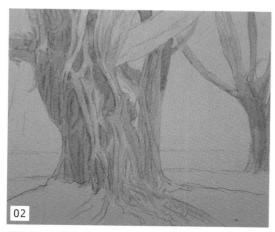

02

薰衣草加戴維灰畫出樹幹底色

03

薰衣草加戴維灰加岱赭畫
出樹幹中明度顏色

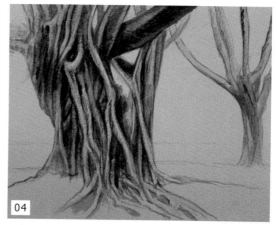

04

同步驟 3 顏色凡戴克棕畫出樹幹更暗的顏色

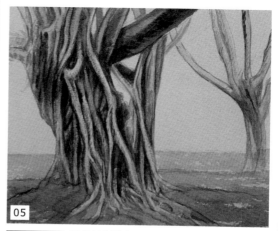

作品完成 草地以樹綠加天藍畫出，作品完成

45

風景示範 —— 風景實例 —— 繪畫步驟

樹幹畫法 白描法

使用顏料： 355 戴維灰（好賓牌）、076 焦赭

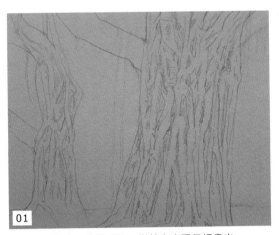

01 鉛筆畫出輪廓，繪畫重點：樹幹表皮要仔細畫出

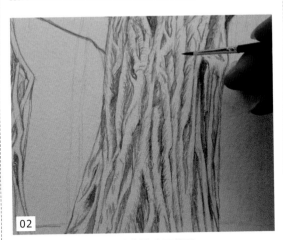

02 以戴維灰加焦赭細筆畫出樹幹表面紋理

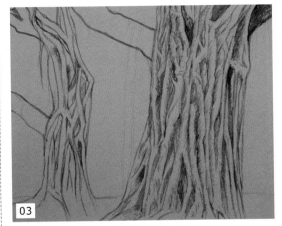

03 同步驟 2 顏色繼續畫出樹幹紋理，以斜筆觸勾畫出樹皮凹凸感覺，留下空白，不塗滿色為白描法

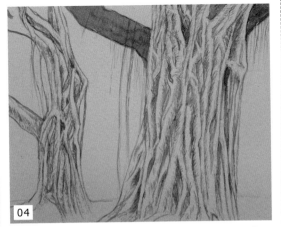

04

作品完成 同步驟 3 顏色加深左上面樹幹顏色，作品完成

46 樹的畫法 白描染色法

使用顏料： 355 戴維灰（好賓牌）、074 岱赭、599 樹綠、139 天藍

04

樹綠加天藍畫出樹葉顏色，加鎘黃畫出草地

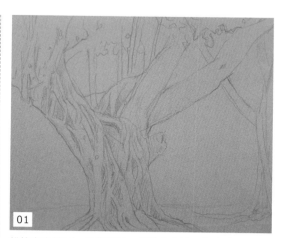

01

鉛筆畫出輪廓，繪畫重點：樹幹的紋理要仔細畫出

02

以小支細筆斜筆觸畫出，戴維灰加岱赭

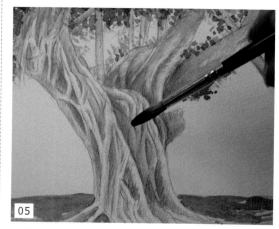

05

以岱赭加戴維灰淡淡染出顏色

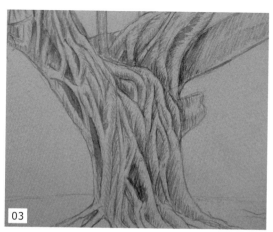

03

近景可看出樹幹筆觸

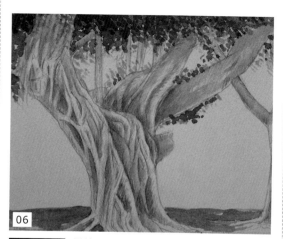

06

作品完成 樹幹轉折處顏色加深，作品完成

47

風景示範 —— 風景實例 —— 繪畫步驟

溪風景（一點透視）

使用顏料： 139 天藍、599 樹綠、676 凡戴克棕、355 戴維灰（好賓牌）、076 焦赭、179 鈷藍

01 用鉛筆畫出溪構圖，構圖重點：注意透視，由左右兩邊往中心集中一點、一點透視

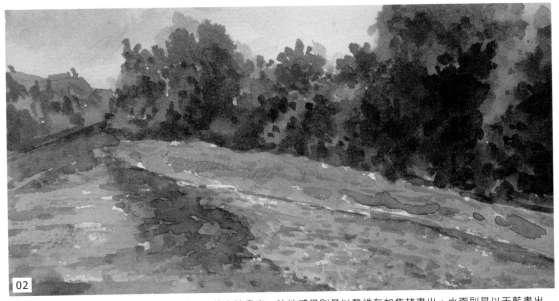

作品完成 樹是用天藍、樹綠、鈷藍，凡戴克棕畫出，沙地感覺則是以戴維灰加焦赭畫出，水面則是以天藍畫出

02

48 花

使用顏料： 544 紅紫、599 樹綠、139 天藍、109 鎘黃、316 薰衣草（好賓牌），
679 銅藍、179 鈷藍

01
以鉛筆畫出花輪廓，繪畫重點：樹葉前後要耐心畫出來

02
紅紫淡淡畫出花的底色

03
樹綠加天藍加鎘黃畫出樹葉底色

04
紅紫加深花的暗色，葉子
以樹綠加天藍加鈷藍畫出
葉子暗部

05
薰衣草加銅藍畫出左邊特意留空白的畫面，使畫面更有
空間感

06
作品完成 同步驟 5 顏色加深用斜筆觸畫出背景，葉
子更暗處加鈷藍畫出，作品完成

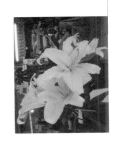

49

風景示範 —— 風景實例 —— 繪畫步驟

粉黃百合花

使用顏料： 003 暗紅、179 鈷藍、109 鎘黃、599 樹綠

01

鉛筆畫出輪廓，繪畫重點：花形狀的線條要仔細畫出

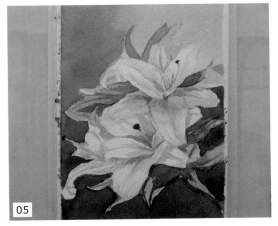

05

樹綠加鎘黃畫出葉子底色

02

暗紅加鈷藍先畫出背景

03

鎘黃加暗紅加鈷藍淡淡畫出最上面一朵花底色

04

同步驟 3 顏色畫出下面一朵百合花顏色

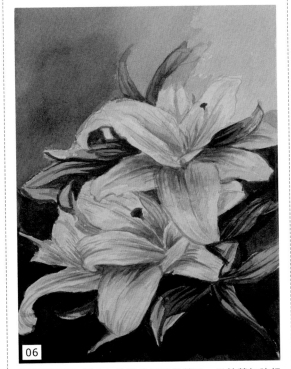

作品完成 樹綠加鈷藍畫出暗色葉子，以鈷藍加暗紅畫出，背景更有空間感，作品完成

121

使用顏料： 179 鈷藍、109 鍋黃、139 天藍、599 樹綠、003 暗紅、660 群青

01

鉛筆畫出輪廓，構圖重點：由左而右畫出透視

02

鈷藍加天藍畫出左與右上面樹梢底色，鍋黃加樹綠加天藍畫出樹的右邊樹叢

03

暗紅加鈷藍畫出建築物的底色

04

鈷藍加鍋黃畫出地面顏色，暗紅加鈷藍畫出建築的樓梯底色

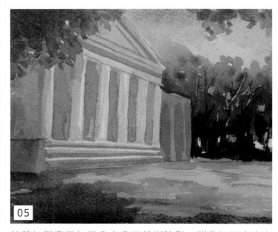

05

鈷藍加群青再加深畫出畫面前樹陰影，群青加深畫出右邊樹叢顏色，鈷藍加深畫出上面樹梢顏色

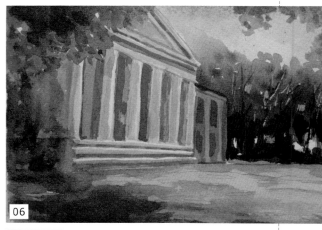

06

作品完成 鈷藍加暗紅畫出建物柱與柱子之間較暗的部份，作品完成

51

風景示範 —— 風景實例 —— 繪畫步驟
鄉間一景

使用顏料： 003 暗紅、179 鈷藍、676 凡戴克棕、074 岱赭、139 天藍、599 樹綠、
660 群青、109 鎘黃、334 淺亮黃、074 岱赭

01 鉛筆畫出輪廓，構圖重點：遠處房子要畫出來，產生遠近透視感

02 暗紅加鈷藍畫出房子，淺亮黃、鈷藍畫出天空

03 凡戴克棕加岱赭畫出樹幹

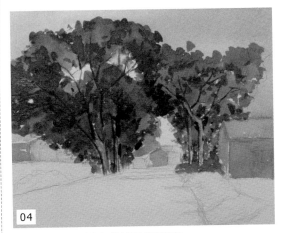

04 天藍加樹綠加群青加岱赭畫出樹顏色

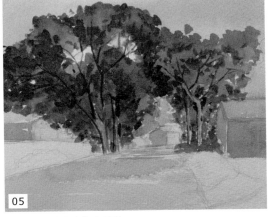

05 暗紅和鈷藍淡淡畫出馬路

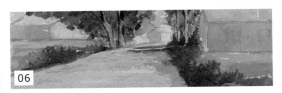

06 鎘黃加天藍加樹綠畫出地面的草及影子

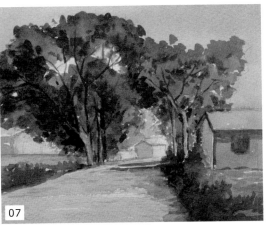

作品完成 凡戴克棕加樹綠加天藍畫出較暗色樹與草及窗戶，作品完成

52 風景示範 —— 風景實例 —— 繪畫步驟
龍山寺

使用顏料： 003 暗紅、660 群青、355 戴維灰（好賓牌）、139 天藍、179 鈷藍

01

以鉛筆畫出輪廓，構圖注意：畫出由左而右的透視

02

暗紅加群青畫出屋頂，暗部群青用的多一點，天空則鈷藍畫出

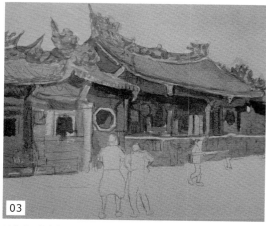

03

暗紅加群青加戴維灰畫出廟的主建築物灰色調

04

天藍加暗紅畫出人物

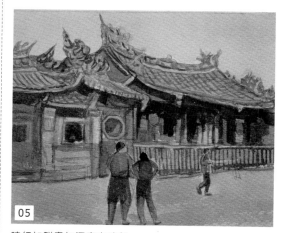

05

暗紅加群青加深廟宇暗部

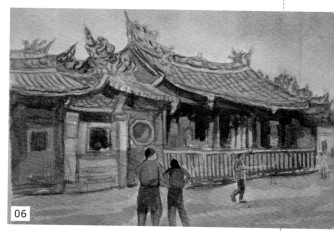

06

作品完成 暗紅加群青加戴維灰畫出地上筆觸，鈷藍加深畫出天空的顏色，作品完成

53

風景示範 —— 風景實例 —— 繪畫步驟

廟會

使用顏料： 109 鎘黃、179 鈷藍、552 生赭、003 暗紅、676 凡戴克棕、679 銅藍

01 鉛筆畫出輪廓，繪畫重點：畫人物時，要耐心畫出來

02 鎘黃加鈷藍加生赭加暗紅畫出來

03 同上步驟 4 個顏色再加凡戴克棕，畫出廟宇屋簷下較暗部份

04 銅藍加凡戴克棕加鎘黃加生赭加暗紅畫出人物

05 暗紅加鈷藍畫出人物陰影

作品完成 凡戴克棕加深屋簷暗部，鈷藍加深畫面右側天空，作品完成

54

荷田一角（一）

使用顏料： 599 樹綠、109 鎘黃、139 天藍、074 岱赭、076 焦赭、552 生赭、179 鈷藍、676 凡戴克棕

01

鉛筆畫出輪廓

02

樹綠加鎘黃畫出淺色荷葉

03

天藍加樹綠畫出近樹綠的葉子

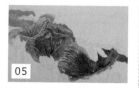

05

岱赭加樹綠加鎘黃畫出右下角顏色

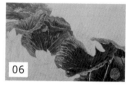

06

同步驟 5 顏色再重疊

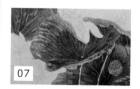

07

岱赭加焦赭畫出左下畫面顏色暗部顏色

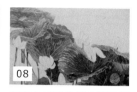

08

左下畫面同步驟 7 顏色畫出。右上面生赭加岱赭畫出中景地面顏色

09

鈷藍加樹綠畫出遠景

10

暗紅加水淡淡畫出花顏色

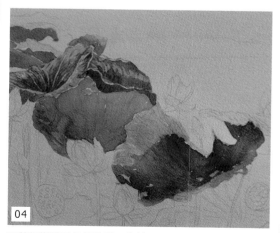

04

天藍加樹綠再加深重疊，使葉子更暗

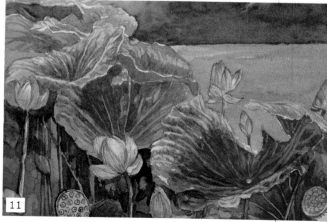

11

作品完成 凡戴克棕加焦赭加樹綠加深畫出左下角荷田暗部，作品完成

55

風景示範 ── 風景實例 ── 繪畫步驟

荷田一角（二）

使用顏料：109 鍋黃、139 天藍、660 群青、003 暗紅

01
鉛筆畫出輪廓

02
以鍋黃加一點天藍畫出背景顏色

03
再以群青加一點點鍋黃畫出荷葉

04
同步驟 3 顏色以群青加一點點鍋黃畫出上面的荷葉

05
以群青多一點加鍋黃加深畫出下面的荷葉

06
同步驟 5 顏色加深上面的荷葉暗部

作品完成 以暗紅加一點點鍋黃畫出荷花，作品完成

Painting 03

風景水彩畫技法入門
Getting started landscape watercolor painting techniques

作　　者｜陳穎彬

總 編 輯｜薛永年

美術總監｜馬慧琪

文字編輯｜蔡欣容

執行編輯｜黃重谷、陳貴蘭
封面設計
版面構成

出 版 者｜優品文化事業有限公司
　　　　　地址：新北市新莊區化成路 293 巷 32 號
　　　　　電話：(02) 8521-2523
　　　　　傳真：(02) 8521-6206
　　　　　E-mail：8521service@gmail.com
　　　　　　　　　（如有任何疑問請聯絡此信箱洽詢）

業務副總｜林啟瑞 0988-558-575

總 經 銷｜大和書報圖書股份有限公司
　　　　　地址：新北市新莊區五工五路 2 號
　　　　　電話：(02) 8990-2588
　　　　　傳真：(02) 2299-7900

網路書店｜博客來網路書店
　　　　　www.books.com.tw

首版一刷｜2021 年 11 月

建議售價｜350 元

國家圖書館出版品預行編目 (CIP) 資料

風景水彩畫技法入門 / 陳穎彬著 . -- 一版 . -- 新北市
：優品文化事業有限公司 , 2021.11
128 面 ; 19×26 公分 . -- (Painting ; 03)

ISBN 978-986-5481-01-8(平裝)

1. 水彩畫 2. 風景畫 3. 繪畫技法

948.4　　　　　　　　　　　　　　110006292

建議分類：藝術、美術

客服說明

書籍若有外觀破損、缺頁、裝訂錯誤等不完整現象，請寄回本公司更換；或您有
大量購書需求，請與我們聯繫。

Youtube 頻道

上優好書網

Facebook 粉絲專頁